楷書研究

目 錄 Contents

第五章 ── 楷書創作實踐

第三章——

楷書基本筆法與結構

第一節 ○━━━━━━━━━
楷書的書寫姿勢和執筆、運腕方法

一　書寫姿勢

　　書寫楷書和做事情一樣，首先應該認真，還要養成正確的姿勢。

　　書寫字徑在二三寸以下的小字，紙幅又較小，適宜採用坐勢。字經大於三寸，而且紙幅較大，適宜採用立勢。日常練字，一般採取坐勢。但是，我們提倡平時儘量練習站著懸肘寫大字楷書。這樣做的好處是首先能加大練習的難度，其次是鍛煉過硬的基本功，三是增強宏觀把握總體觀察的能力。

　　如採取立勢題壁書寫，要求是：頭平、身正、臂曲、足穩。頭平，就是頭不能昂起或俯下，面部與牆要始終保持平行。頭如果不平，眼睛或上視、或下視，寫出的字可能變形。身正，就是上身要保持正直，不能左右偏側或向前俯。這樣，寫直行就容易正，左右也能照顧到。如果身子前俯，頭向上抬起，頭頸就緊張。臂曲，就是執筆的右手要保持一定的彎度，不能伸得筆直。執筆的手一伸直，寫字就不自如了。左手，應自然垂在身旁。足穩，就是兩腳左右分開如肩

寬，無論身體站直或稍蹲，都要站穩。因為，有時字幅較長，立勢題壁時面部要與牆保持平行，寫高於視線以上的字可能腳下要墊凳子，寫低於視線以下的字，人要蹲下些，腳不站穩，就寫不好字。

有時為了書寫特別大的字或大篇幅作品，由於桌面不夠，只好把紙放在地上，採取蹲姿書寫。

二　執筆的方法

◼ 五指執筆法字寫得好壞，與執筆有密切關係。

所謂執筆的「執」，就是用手指拿毛筆。掌握正確的執筆方法也叫「指法」，包括手指把握毛筆的高低、緊松、手指的搭配、身體的各種姿勢、手與桌面及紙張的距離等，是學習書法的一項基本功。簡單說，就是掌要虛、指要實，掌不虛則運用不靈活，指不實則執筆管不穩定。

關於「執筆法」，可以這樣認為：在書寫實踐之前無所謂執筆法；自己進行執筆實踐或看別人執筆，必有體會和一些方法，為學習方便，應該有法；要確定一種對自己來說是比較合適的執筆法。

判斷執筆最合適的方式，標準首先是「管欲直」，其次是「指欲活」。「管欲直」，指的是執筆時筆身要穩定地保持相對豎直，因為第一，執筆豎直可以容易做到中鋒用筆。第二，執筆豎直不僅可以

「中鋒取健」，還能「側鋒取妍」。第三，執筆豎直還可以多方面用筆，而且可以避免和減少病筆。「指欲活」，指的是手指在執筆時要保持靈活，不要死捏住筆管。

在強調「管直、指活」的同時，不能忽視運指、運腕和運臂之間的關係。因為，練過字的人都知道，單憑手指的運用，不結合腕部、臂部的力量，字的筆劃不可能有勁，也不好控制，還經常發抖。不要說寫大楷，就是寫小楷，手指和腕部必須要保持密切協調和控制。古代書論中常講「指主執，腕主運」，就是要求把握好這個關係。

前人傳下來的執筆方法，主要有五指執筆法、四指執筆法、三指執筆法、握拳執筆法等類型，執筆法的名稱也五花八門。這些都是前人在各自實踐的基礎上，根據自己體會總結歸納的，我們認為，不管何種執筆法，只要能把字寫好，即為好方法，正確的方法。其中，五指執筆法最為流行，也最為有效，我們在此做重點介紹。

沈尹默明確提出：「書家對於執筆法，向來有種種不同的主張，我只承認其中之一種是對的，因為它是合理的，那就是由二王傳下來，經唐朝陸希聲所闡明的：擫、押、鉤、格、抵五字法。」[1]五指執筆法（圖 3.1-1），每一個手指都發揮作用，可用「按、壓、鉤、頂、抵」五個字來說明。

擫，即「按」，用手指按壓。即以大拇指緊按筆管左內方。大拇指前端稍斜而仰一點緊貼筆管內側出力。

1 《書法論叢》，上海教育出版社 1978 年版，第 6 頁。

押，即「壓」，從上向下加以重力。「押」
有約束的意思，即用食指第一節的內側、指尖向
下，緊貼在筆管的外方。「壓」也有控制的意
思，與拇指內外配合，把筆管約束住。

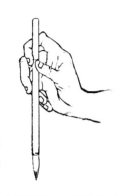

鉤，指中指的作用。拇指、食指將筆管執
住，再用中指的第一節，鉤在筆管的外側，使筆
管更加穩固，也增加食指的力量。

格，即「頂」，有抵禦、阻擋、向外頂的意思，是無名指的作
用。拇指、食指、中指都是用內側貼住筆管，無名指指甲根部緊貼筆
管右側，用力把中指鉤著的筆管頂住。無名指的作用在於均衡拇指、
食指、中指的力量，保持筆管的豎直。

抵，是小指的作用。「抵」，有墊著、拖著的意思，也有擠的意
思。以小指緊緊貼著托住無名指，擋住和推著中指的鉤，就像擠在一
起。由於無名指力量小，不能單獨頂住中指向右內的力量，需要借助
小指托在它的下面加勁，才能起到輔助作用。

五指執筆法較之其他執筆法有以下優點：一是五個手指密切配
合，共同向筆管使力，筆管被牢牢地控制住。二是五個手指形成多角
度的合力，可以保持筆管基本豎直，筆鋒也正。三是五個手指呈彎曲
狀，相對靈活，避免了手指的僵直，運筆時各手指的力量作必要的相
應變化，就可以向各個方向出力了。

三 執筆的要領

執筆還有兩個需要討論的問題：第一是執筆的高度，第二是執筆的鬆緊。

首先，對於執筆高低的認識，根據具體需要靈活而定。一般說，執筆高，必然要懸腕懸肘，好處是運指、運腕都比較靈活，有較大的視野，便於迴旋，但不好控制筆管。熟練掌握高執筆，筆鋒提、按、起（即筆管豎直）、倒（即筆管向四面八方傾側）會很方便，筆端能攝墨（即筆毫中所含的墨汁能蓄得住）。執筆低，腕肘提不起來，必然緊靠桌面，比較容易控制和用勁，但視野受到一定限制。據觀察，初學者多半執筆比較低，高執筆難度相對大一些。

還有，執筆多高算高？多低算低？只要執筆位置在筆管中部或偏下，就算是低執筆；執筆在筆管上部甚至頂部就是高執筆了。實際上，執筆高低不是什麼大問題，更不能一概而論，應該因人而異，因字而異。有人喜歡高執筆，有人喜歡低執筆，這是個人習慣，不能強求和硬性規定。再說，筆管大小、粗細、長短也不一樣。用同一支毛筆寫小字執筆就低些，寫大字執筆就高些。寫楷書、行書、草書、隸書、篆書等不同字體，執筆高低肯定不能一樣，寫楷書執筆低些穩當，寫行草書高些靈活。一般說初學楷書者寫中楷，離筆頭有一兩寸就行。寫蠅頭小楷和寫榜書，不僅用的毛筆不一樣，執筆高低也不同。用濃墨，下墨慢，需要用力控制，執筆稍低些；反之，用淡墨，怕洇，運筆稍快，執筆就高。另外，紙滑，留不住筆，執筆容易偏高；紙澀，也需要用力，執筆低會好一些。最終，執筆高低以發揮最

佳狀態，以寫好字為目的。（圖 3.1-2）

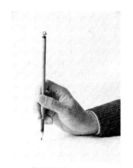
①低執筆，枕腕

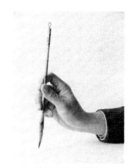
②中執筆，懸腕

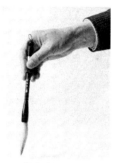
③中執筆，懸腕

圖3.1-2 執筆示意圖

　　再者，對於執筆鬆緊的認識和高低位置一樣，不可能不發生變化，它不是一種始終一個勁地勻速運動。初學者執筆松一些，太緊容易發抖，寫不直筆劃；逐漸變緊一些，能有效地控制筆劃的轉折頓挫，使字挺拔有力。過松和過緊都不利於寫好字，過松控制不住筆，過緊會造成使轉不活。寫大字執筆宜松些，寫小字，執筆要緊些。

　　為了充分發揮五指執筆法的功能，還須注意「指實、掌虛、掌豎、腕平、腕肘懸起」五項執筆要領。

　　指實，就是要求五個手指都著實：小指緊貼在無名指上，其餘四指都著著實實地貼住筆管。這樣，就能穩實地書寫，可以順暢地用力，筆劃的筋骨容易寫出強健的感覺；否則，會鬆軟無力。

　　掌虛，就是要求執筆時掌心虛空，好像握一個雞蛋，無名指和小指都不碰到掌心。這樣，寫起字來比較靈活；否則，手指團緊，掌一實，手腕容易隨之緊張，寫起字來就不靈活了。

掌豎，就是要求執筆時儘量使手掌豎起來。掌豎，則筆直、鋒正。鋒正，則四面勢全，運轉自如。掌不豎，則筆不直、鋒不正，筆劃易有偏勢。

腕平，就是要求手腕平，與桌面平。這樣，便於運腕。一般說，掌豎則腕平，腕平則掌豎，可保證筆直、鋒正，四面勢全。

腕肘懸起，就是要求右臂完全懸空，手腕和手肘都不靠在桌上。一般要求下臂與桌面平，如肘高於腕，則更能發揮腕肘的作用，運筆更為靈活。

三　運腕的方法

寫字主要靠腕部的運用，手指的任務是執筆，手腕主要是運筆。一般說，寫小楷重在運指，寫大楷重在運腕、運臂。但是運腕不運腕，筆劃有強弱、厚薄和活潑、板滯的區別。字越大，運腕、運臂的幅度越大；字越小，運腕的幅度越小。楷書運腕動作與草書相比幅度要小。

清人蔣和說：「運用之法，小字運指，中字運腕，大字運肘。」說到運腕，必須與手臂的轉動結合起來研究。手腕的活動大略可以分為兩個層次：小幅度水準擺動和大幅度上下翻腕運動。當然，這種運動（或稱為擺動）要看寫字的大小而決定。一般情況下，採取站姿或坐姿懸肘寫很大的字。寫小楷時，手指、手腕、全臂必須很好地結

合，才能完成運腕的過程。

運腕對於最大限度地發揮毛筆柔軟又有彈性的效能，使筆劃線條達到理想的藝術效果，起著非常重要的作用。

一 枕腕

枕腕一般有兩種形式：一種是手腕貼放在桌面上，多用來寫小楷。一種是將左手放在右手腕部下，右手枕在左手上，由於有左手作為枕墊，高度抬高，可以寫中楷字（圖 3.1-3）。以左手枕右手腕這種方法使右手借助桌面或左手的托枕，執筆比較穩定方便省勁，不容易發抖發顫，初學者很願意採用。但是過多地依賴於枕腕，懸不起

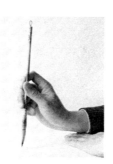

圖 3.1-3　枕腕

手腕和肘部，只能寫小楷，無法寫大楷。而且腕部久而久之會變得僵死，難於運轉，最終形成主要靠運指來完成運筆，無法表現非常豐富的筆劃，何況不能只寫小楷，應該要多以練習懸腕和懸肘寫大楷為好。

三 懸腕

也叫「提腕」、「枕肘」。即手腕抬起，肘部靠在桌面上或桌沿邊。由於借助肘部力量作為支撐，使活動角度、範圍增大，可以寫中楷和比拳頭略小的楷書。

三 懸肘

懸肘也叫「懸腕」。即肘部抬起無支撐書寫。懸肘這種方法因為手腕和手臂全部沒有任何依靠，憑空而運，不受牽制和局限，因而難度最大，表現力也最自由。一旦養成習慣，得心應手，隨心所欲。如果有決心，有毅力，建議從難做起，高標準要求自己，練習懸肘寫楷書，持之以恆，終身受益。假若一貫依案作書，對懸腕懸肘不下苦功，雖然可以寫好中楷、小楷，但是無法做到把大楷寫好，在書法藝術上也很難達到更高的境界。

第二節 ○————————————
楷書的基本筆法

一　筆法的認識

　　如同先有語言，才有語法一樣，先有書寫的實踐，才能有筆法的總結。有了筆法對書寫實踐的指導，才能適應書寫規律。我們現在生活的時代，遠不能與古人相比，古人天天使用的就是毛筆，今天很少有人用毛筆寫字了。無可奈何的是，古人寫字，必先會寫，然後才瞭解筆性和筆法。今人寫字，先學筆法，再去寫字，的確存在著一定的難度。

⬛ 筆法

　　筆法是用筆的根本方法，也稱「用筆」，是使用毛筆寫字的基本技法和書法技藝的核心。筆法是一種經久不衰的寫字規矩、準則。

1. 運用筆鋒的位置

　　當我們拿起毛筆寫字的時候，真正用到筆頭的也就是筆肚（也叫筆腹）至筆尖（就是筆鋒）這一部分。毛筆所謂的「鋒」，也稱「正

毫」，是指毛筆中心一簇長而尖的筆毫，
而其四周裹著的短毛，則叫「副毫」。這
是筆鋒的一個含義，另外一個含義是指寫
出的筆劃尖端的鋒芒。

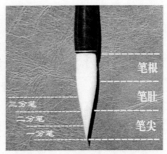

圖 3.2-1 筆毫的使用部位

根據書寫者用力大小、粗細不同的使
用效果，筆鋒還可以分成三等份，靠筆尖
三分之一處稱一分筆，中間部位到筆尖這
一段稱二分筆，從筆肚到筆尖這一段稱三分筆。（圖 3.2-1）

使用一分筆書寫，幾乎是提著筆用筆鋒的尖端書寫，筆劃纖細、
瘦勁。

使用二分筆書寫，筆劃顯得圓潤、俊健，容易出彩，也是最好用
的部位，稱為「中鋒」。（圖 3.2-2）

使用三分筆書寫，筆劃就顯得豐腴、渾厚，就是有些吃力了。書

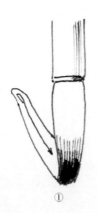

①

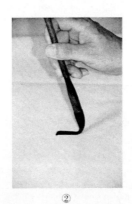

②

圖 3.2-2 二分筆示意圖

法上稱為「側鋒」的用筆多使用三分筆。（圖 3.2-3）

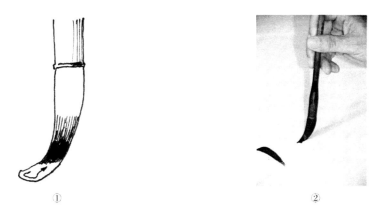

①　　　　　　　　　　　　　　　②

圖 3.2-3 **三分筆示意圖**

　　一般來說，使用三分筆寫字，是用筆的極限。古人有「使筆不過腰」的說法。如「過腰」用筆，就是幾乎把毛筆筆鋒的全部用力下壓，這是書法上說的「偏鋒」（圖 3.2-4），不僅極易出現「墨豬」，而且筆鋒提起時無法彈回，導致筆鋒開叉收不攏。偏鋒與正鋒相反，不僅筆鋒的大部分偏向一邊，而且幾乎是斜執筆，書寫出來的

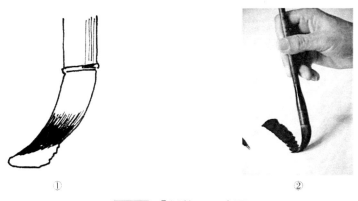

①　　　　　　　　　　　　　　　②

圖 3.2-4 **「偏鋒」示意圖**

筆劃大部分會出現一邊齊邊一邊鋸齒狀，既不圓挺也不美觀。經常這樣用筆會大大縮短毛筆的使用壽命。

如此看來，筆劃的粗細和筆根的直徑有一定關係，就是常說的「多大筆寫多大字」。若要寫出中鋒、側鋒用筆的效果則使用只到筆位的二分筆，也就是說毛筆下按寫出的線條寬度超不過筆根的直徑。如果使用到三分筆，則顯得很吃力而無法實現正確的提按，更寫不出有品質的筆劃線條。因此，我們提倡用大筆寫小字，而不贊同用小筆去寫大字。

正確地運用筆位是學習書法的一道難關。初學書法者，常常會拿著毛筆手抖、發飄，要麼下筆不敢鋪毫，單用筆鋒書寫，字顯得纖弱無力；要麼毛筆一下子按下去，筆毫全被鋪開，甚至用筆根書寫，字就顯得臃腫、贅疣。需要通過不斷練習和體會才能運用自如。

用筆的基本技法首先是準確、到位。對於初學者來說，就是要做到把毛筆拿穩，逐漸培養控制、駕馭筆毫的能力，包括運筆的路線（水準運動）、提按的程度（上下運動）、筆劃的形狀、大小、位置等，這需要長期耐心的重複訓練和臨摹，不能急於求成，也不能跨越這個階段。

2. 運筆控制力

簡單說，筆力是運筆的控制力。用筆力度不是必須自己使勁去寫才出現的，它是通過控制筆劃軌跡的準確，給人以有力的感覺。如果下筆、行筆時手指、手腕、肘和臂等任何一處有意識地用了力，容易寫不出有力的美感。從另一個角度看，執筆寫字的力量也不是渾身越

用勁越好。

3. 筆勢——永字八法

「永」字八法指楷書的八種基本筆劃，實際上楷書的筆劃不止八種，永字八法是古代傳統的學習筆勢的方法，以「永」字筆劃的寫法作為舉例，被稱為「習正書之準則」。

「永」字八種筆劃的名稱如下（圖 3.2-5）：

(1) 側——點

(2) 勒——橫

(3) 弩——豎

(4) 趯——鉤

(5) 策——提

(6) 掠——長撇

(7) 啄——短撇

(8) 磔——捺

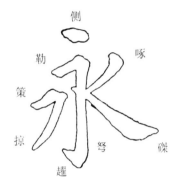

圖 3.2-5 「永」字八法

「永」字八法儘管只有五種漢字的基本筆劃（點、橫、豎、撇、捺，而且橫不是標準的橫，是短橫；豎是豎勾），但是在傳統學習書法的方法上起了不可低估的重要作用，而且現在還不失為一種可以借鑒採用的學書路徑。這是因為「永」字八法有其特點和優勢：首先，

「永」字八法所包括的八種筆勢，各不相同；其次，在一個字中囊括了比較多的漢字基本筆劃，這樣的字在漢字中不多見；第三，各種筆劃在字的整體關係中互相聯繫，互相照顧，容易建立整體感，並為今後學習打下基礎。

其實，「永」字八法不過是中鋒和側鋒的反復運用而已。初學楷書者對於「永」字八法應該至少有所瞭解，如果能夠細心琢磨，反復練習，可以逐漸掌握楷書筆劃「起止得宜，先後照應，圓滿周到，粗細均勻」的基本要求。學會「永」字八法，楷書其他筆劃的運筆法，就比較容易把握。在此基礎上，臨帖練字，能夠收到事半功倍的效果。

一　用筆的基礎訓練

一　楷書用筆的關鍵——提按

用筆，如果用最概括、最簡單的話說，就是兩個字「提」和「按」。

提按就像走路，一上一下，一抬一落。只要我們拿毛筆寫字，都知道如果筆按下去寫，筆劃就粗，提起來就細。

提筆指向上抬起筆毫的用筆方法，以腕肘為主，手指為輔，其作用是使筆鋒接觸紙面由多變少，筆劃由粗變細、由肥變瘦。抬起筆鋒

用力要均衡，不能提得過快，否則會出現「蜂腰」般的敗筆。

按筆指將筆鋒用力向下按壓的運筆過程。使筆鋒接觸紙面由少到多、筆劃由細變粗、由瘦變肥，按筆用力要均而穩，不能太重，否則會出現「墨豬」般的敗筆。

筆劃的肥瘦粗細變化，是在提按的交互作用中完成的。二者必須有機地融合起來，自然流暢。行筆時，如果沒有提按的動作，而是平均用力，那是「拖」，也是敗筆。提按是經常使用的基本筆法，用得好，能使筆劃的變化富有節奏感，從而產生美的效果。

那麼怎樣才能寫出自己比較滿意的有粗有細的線條呢？

每寫一個筆劃，都有入筆、行筆、收筆三個過程。下筆是「按」，收筆是「提」。以下是筆劃書寫的基本要領：

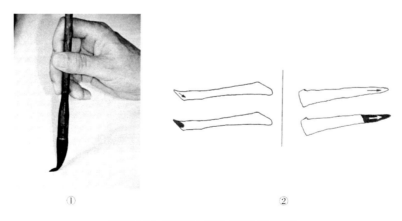

① ②

圖 3.2-6 露鋒入筆和出筆示意圖

1. 起筆。 學會使用側鋒，即使用毛筆的一側筆鋒。起筆就是

下筆（也叫入筆），動作是下按。可以使用「露鋒法」或「藏鋒法」。

露鋒，又稱「出鋒」、「直鋒」（圖 3.2-6）。筆鋒要提起來，就是提筆。起筆、收筆時，筆鋒始終顯露出來。下筆時，基本用的是二分筆順著斜勢，落筆即走。筆的一側以大約 45 度的斜度著紙，使筆劃開端呈尖形或方形。

藏鋒，又稱「收鋒」。要領是按住筆鋒，起筆、收筆時，筆鋒始終藏在筆劃之內不外露。寫橫畫時下筆欲右先左，寫豎畫時欲下先上，筆劃開端基本呈圓形。啟功說「藏鋒者是那個鋒不能露出很尖很尖的東西，有很長一個虛尖，那個不行。但是不是讓你把筆的尖都揉在筆塊裡頭，要那樣寫，這人也累壞了。」[1]

2. 行筆。行筆要學會「中鋒用筆」，一定要按住筆鋒。毛筆的主要鋒尖在筆劃的中間運行，副毫順鋒展開，墨汁流注均勻通暢，這樣寫出的筆劃骨勁肉豐，遒美圓秀。

為使筆劃有力度，不僅要按住筆鋒，還要學會澀勢用筆，行中留，留中行，避免浮滑。

3. 收筆。也有「露鋒」和「藏鋒」兩種。「露鋒」是把筆逐漸提起但不離開紙面，順鋒送到筆劃末端，畫呈尖形，如懸針豎、撇、捺、鉤。「藏鋒」是收筆時橫畫往左收筆，豎畫往上收筆，用

1 啟功：《漢字書法通論》，文物出版社 2010 年版，第 58 頁。

回鋒，即按住筆鋒，將筆鋒收回筆劃中，如垂露豎，筆劃尾端呈圓形。

著名書法家潘伯鷹對於這個問題解釋得很清楚：講用筆要從下筆處講起，下筆的方法只有兩句話：豎畫橫下；橫畫豎下。所謂「提按」即是「下筆收筆」。下筆是「按」，收筆是「提」。[2]

提筆和按筆是指筆鋒在上下縱向運動時控制使用的方法。這兩種筆法，作為用筆的基本形式被廣泛地運用在書寫筆劃的全部過程中。東漢蔡邕那句著名的論斷「惟筆軟則奇怪生焉」正說明了中國書法的特性，而決定書法特性的核心就是用筆的提按，提按使書法產生韻律和節奏美。因此，學習書法必須準確掌握提按用筆的技巧。

還有一個需要介紹的是偏鋒，偏鋒是書法最忌諱用的筆法，是初學者常犯的弊病。而側鋒卻是表現筆劃多樣性和複雜性重要的運動形式。但是北魏石刻中有不少作品的筆劃明顯用偏鋒比較多，如著名的河南洛陽龍門石刻《始平公造像記》（圖 2.2-7），拋開刀刻痕跡不論，僅從其寬闊扁平的筆劃分析，應該是側鋒加上偏鋒使用而致（圖 3.2-7）。

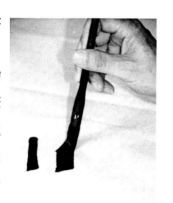

圖 3.2-7 側鋒加偏鋒用筆

2 潘伯鷹：《中國書法簡論》，上海人民美術出版社 1983 年版，第 21-23 頁。

二 筆鋒與筆劃形狀

我們常常看到楷書作品中有的字的筆劃兩端是圓的，有些筆劃的兩端卻見棱見角，還有方裡帶圓，圓裡帶方，方圓兼備的。方筆、圓筆主要是根據筆劃兩端的形狀、筆劃轉折處的方折角度或圓轉弧度這幾個特徵而確定的，是書法用筆中一對常用的筆法。

方筆，就是起筆、收筆處呈現方折的圭角。為了表現類似碑版刀刻的方峻鋒利筆劃，有些人寫方筆時先將筆鋒在硯上捋成扁形，利用扁側面以小於 90 度的斜度寫出方筆。這實際上就是用折筆寫出來的效果。（圖 3.2-8）

圖 3.2-8　**方筆**

圓筆，主要靠中鋒來完成。其用筆動作是：入筆用裹鋒，不使筆毫散開，然後中鋒行筆，不露筋骨，筆劃豐腴渾實，寫到末端，不頓不折，或一駐即收，或轉筆圓收。不過，寫大楷時需要在收筆處圓轉範圍大一些，有圍滿的意思，這樣，就寫出了圓筆。（圖 3.2-9）

圖 3.2-9　**圓筆**

圓筆和方筆的使用最終應該以表現用筆的「圓」和「健」兩個審美效果為佳，筆劃不飄浮，有雕塑感為「圓」；筆劃不臃腫，線條有張力，充滿力量感為「健」。

從用筆整體上看，它們有重疊，有交叉，相互運用，相互滲透。

可以說，方筆和圓筆是使用中鋒、側鋒通過提筆、按筆表現筆劃兩端形狀的主要形式。

三　基本筆劃和複合筆劃

我們常說的「筆劃」，是指構成漢字形體的各種形狀的點和線。從落筆到收筆所書寫的點或者線條，叫「一筆」或「一畫」。它是構成漢字的最小單位。真正意義上的「筆劃」出現，應該是在漢字發展到成熟楷書階段才算比較確定下來。也就是通常講的「永字八法」的提出，標誌著筆劃進入了成熟和定型的階段。

━ 基本筆劃

為配合說明要領，這裡我們嘗試從唐歐陽詢的《九成宮碑》、《皇甫君碑》，虞世南《孔子廟堂碑》，褚遂良《倪寬贊》，顏真卿《多寶塔碑》、柳公權《玄秘塔碑》等楷書範帖中選擇字例，供讀者作每種基本筆劃不同風格之比較。

1. 橫法

使用毛筆書寫楷書橫畫過程，表現為一個先自右向左逆鋒起筆、再斜右而下頓筆、再自左向右行筆、最後斜向左下頓收筆的連貫動作。橫畫一般都向右斜上取

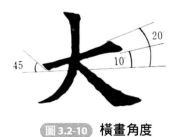

圖 3.2-10　橫畫角度

勢，稱為「聳肩」，其橫畫與水平線的斜度一般掌握在 10 度之間。（圖 3.2-10）

一般來說，「橫要平，豎要直」。「平」，對於應該取斜勢的橫筆來講，只能作「平穩」來理解，橫畫向右上斜出後為了求得平衡，在收筆處又加重了頓筆或回筆，使這個橫畫的右側在不平衡中得到平穩。「橫平」絕對不是「水準」。

單個楷字中的每個橫畫取勢應該一致，一篇楷書中，每個字的橫畫取勢也應一致。當然，以上所說的橫畫取勢，並不是千橫一筆，在一個字中橫畫要在平行的基礎上加以變化。而穩中求險是楷書結構的高難度要求，只有把握好「穩」，才能求「險」。

楷字結構中的橫畫斜傾也影響著其他筆劃的取勢應用，如寫四點底、左右點、曾頭點的字，如「然」、「彌」等，若將點的中心穿成一條直線，那麼這線的斜勢，即是橫的平行線，傾斜度和橫一樣，一般不會將點寫在水平線或傾斜大於橫畫斜線的。

我們將楷書名帖橫畫進行比較（表 3.2-1），顏體、柳體等橫畫角度較斜，頓筆突出而下按較重，歐體、虞體、褚體平緩而沒有明顯的頓筆。

表 3.2-1 **楷書名帖橫畫對比**

歐陽詢 《九成宮碑》	歐陽詢 《皇甫君碑》	虞世南 《孔子廟堂碑》	諸遂良 《倪寬贊》	顏真卿 《多寶塔碑》	柳公權 《玄秘塔碑》
其	其	其	其	其	其
一	一	一	一	一	一

2. 豎法

豎畫有「垂露豎」、「懸針豎」和「短中豎」等。凡豎畫在左旁者，多用「垂露豎」，在中間或右旁者，多用「懸針豎」。凡下有橫托的中間之豎，一般比較形短體壯，所以稱為「短中豎」。豎畫在楷書中起的作用很關鍵，前人有「一筆定乾坤」之說。意思即只要豎畫寫正，就容易掌握字的中心和重心。垂直的豎畫在楷書中很多，但斜豎在楷書中則更多，往往垂直豎和斜豎同時使用。（表 3.2-2）

表 3.2-2 **楷書名帖豎畫對比**

歐陽詢 《九成宮碑》	歐陽詢 《皇甫君碑》	虞世南 《孔子廟堂碑》	諸遂良 《倪寬贊》	顏真卿 《多寶塔碑》	柳公權 《玄秘塔碑》
井	常	年	年	懷	僧
川	川	门	川	川	川

3. 撇法

撇的寫法，從右上向左下，起筆稍重，行筆漸輕，收筆較快，使成尖角狀態。撇的運筆方法，實際上就等於是懸針豎的向左斜下，唯收筆較懸針為快，力須送到撇尖，皆用空搶收筆，要使末鋒提起。（表 3.2-3）

表 3.2-3 楷書名帖撇畫對比

歐陽詢《九成宮碑》	歐陽詢《皇甫君碑》	虞世南《孔子廟堂碑》	諸遂良《倪寬贊》	顏真卿《多寶塔碑》	柳公權《玄秘塔碑》
及	夫	夫	夫	夫	夫
ノ	ノ	ノ	ノ	ノ	ノ

4. 捺法

捺畫的寫法，從左上到右下，逆鋒起筆，下筆稍輕，轉鋒向下行筆時漸漸加重，至捺的下半截微帶卷起意，與左撇相配，至捺出的焦點處，稍駐作頓用力較重，然後輕輕提筆，向右捺出，捺腳較長，呈燕尾狀態。平捺取勢略平。顏體、柳體等捺腳突出而筆鋒較尖銳。歐體、虞體、褚體等多為平緩出鋒而無捺腳。（表 3.2-4）

表 3.2-4　楷書名帖捺畫對比

歐陽詢 《九成宮碑》	歐陽詢 《皇甫君碑》	虞世南 《孔子廟堂碑》	諸遂良 《倪寬贊》	顏真卿 《多寶塔碑》	柳公權 《玄秘塔碑》
之	之	之	之	之	之
㇏	㇏	㇏	㇏	㇏	㇏

5. 點法、挑法

一橫是由一點而延伸的。那麼反過來講，一點也是一橫的回縮。所以點和橫的運筆僅是中間少一段向右行筆，除此之外，在行筆方法上，大體上是差不多的。顏體、柳體等形狀多變而筆鋒較突出，歐體、虞體、褚體等多為長三角形或鈍三角形。

挑筆也稱作「提」。方向只有一個，即從左下斜向右上，下筆稍重，略頓筆如寫橫畫，向右斜上時逐漸提筆，要輕而快疾，出鋒收筆，要求勢足。實際上，挑筆等於短撇的反方向寫法。（表 3.2-5）

表 3.2-5　楷名帖點畫、挑畫對比

歐陽詢 《九成宮碑》	歐陽詢 《皇甫君碑》	虞世南 《孔子廟堂碑》	諸遂良 《倪寬贊》	顏真卿 《多寶塔碑》	柳公權 《玄秘塔碑》
然	然	為	馬	然	然

歐陽詢《九成宮碑》	歐陽詢《皇甫君碑》	虞世南《孔子廟堂碑》	諸遂良《倪寬贊》	顏真卿《多寶塔碑》	柳公權《玄秘塔碑》
民	民	食	民	食	琉
⁊	⁊	⁊	⁊	⁊	⁊

6. 鉤法

「豎鉤」的運筆法：起筆從上到下的行筆同前「豎法」。顏體、柳體行筆時筆鋒向上，行至作鉤處，立即向右略頓，再向左下作回鋒還原。此時筆尖仍向上，待還原後，立即轉筆邊轉邊將筆上提，微按使鋒尖向下稍頓，然後縮筆向左上蓄勢提趯作鉤，成右圓左尖之勢。

楷書筆劃中捺和鉤是筆法的難點，也是表現個人風格的亮點。如果我們把歐陽詢、虞世南、褚遂良、顏真卿、柳公權幾位楷書代表大家的筆法特點綜合加以分析、對比的話，不難發現，他們之間明顯的差異主要還是表現在對捺畫、鉤畫的不同處理上。如顏體與柳體的捺、鉤多帶缺口，用筆呈回鋒上挑，鉤腳突出而筆鋒較尖銳。歐體、虞體、褚體的捺、鉤比較接近，多飽滿含蓄；鉤畫飽滿，呈鈍三角形而無稜角，歐體、虞體豎彎鉤角度向外傾斜，大於 90 度，類似隸書的雁尾挑起。（表 3.2-6）

表 3.2-6 楷書名帖鉤畫對比

歐陽詢《九成宮碑》	歐陽詢《皇甫君碑》	虞世南《孔子廟堂碑》	諸遂良《倪寬贊》	顏真卿《多寶塔碑》	柳公權《玄祕塔碑》
宇	孝	乎	孝	于	子

7. 折法

橫折的寫法：從左到右寫橫，至轉角處再折筆向下寫豎。要注意寫橫畫至折處時，應稍駐後筆向右上微昂，轉鋒向下稍頓，然後提筆直下。

豎折的寫法：先由豎畫再轉折寫橫畫。轉筆時在豎畫折處提筆微左，再折向下，稍作頓筆，再轉折向右行筆，同橫畫收筆。轉折處宜平，橫筆與豎筆一般約呈 90 度直角，也可以大於或小於 90 度。（表3.2-7）

表 3.2-7　楷書名帖折畫對比

歐陽詢《九成宮碑》	歐陽詢《皇甫君碑》	虞世南《孔子廟堂碑》	諸遂良《倪寬贊》	顏真卿《多寶塔碑》	柳公權《玄秘塔碑》
分	眾	方	方	分	夢
フ	ㄥ	フ	ㄱ	フ	ㄱ

三 楷書基本筆劃的常見病筆

　　元李溥光《雪庵八法》關於楷書基本筆劃常見的病筆作過闡述。這些毛病是不符合楷書筆法要求的，解決辦法只有認真按照要領，重視和加強筆劃基本功的練習，否則出現病筆，不僅影響書寫效果，而且令人生厭。初學楷書者一定要努力克服。楷書筆劃練習中常見的病筆如示意圖（圖 3.2-11）：

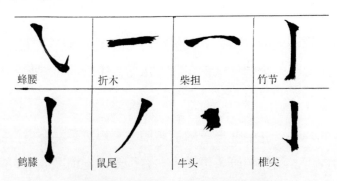

蜂腰	折木	柴担	竹节
鹤膝	鼠尾	牛头	椎尖

圖 3.2-11　楷書基本筆劃的常見病筆

1. 「橫畫」的病筆

(1) 蜂腰。橫畫或戈鉤等筆劃的中段沒有寫充實，起筆和收筆處過於粗重而中間細軟無力，造成粗細對比強烈不協調和脫節。

(2) 折木。橫畫或豎畫既無逆鋒起筆，也無收鋒，倉促起筆，毫無起駐，行筆如掃帚一拖而過，致使筆劃兩端產生毛刺兒，形同斷折之木。

(3) 柴擔。橫畫過分強調起筆和收筆，使得筆劃兩頭肥厚，中間過分凸起，主要是行筆浮滑，控制無力，形同兩端有重負的柴擔。

2. 「豎畫」的病筆

竹節。豎畫起筆、收筆由於使用偏鋒，過於顯重，造成兩端尖角突出，形同竹杆之節。楷書筆劃要寫出類似竹節和鋼筋般的彈性力度，但不能寫成竹節那樣的線條。

3. 「折畫」的病筆

鶴膝。折畫轉折處的棱角由於行筆猶豫、停頓用力過重，而出現疙瘩，造成轉頭如拳，中間細硬，形同鶴膝。

4. 「撇畫」的病筆

鼠尾。撇畫是將懸針豎左斜，撇出後，應逐漸提筆收筆，緩取尖勢，如不控制筆鋒輕提慢收，起筆重按後，運筆急迫，一撇即提，缺少過渡，突然尖細下來，必然造成形同鼠尾。

5. 「點畫」的病筆

牛頭。點畫用筆過於簡單，用力不勻，多出尖碴，收筆不圓滿，

形同牛頭。

6.「鉤畫」的病筆

椎尖。出鉤應該保持穩重運筆，先緩後急，筆力送到，輕送筆鋒寫出棱角，但是不能控制筆鋒，停頓後輕率猛向上提，出現虛鋒虛尖，所以稱作「椎尖」。

三 楷書常用筆劃形態及書寫要領

表3.2-8 楷書常用筆劃形態及書寫要領

筆劃	示意圖	名稱	要　　　　領
橫畫	一	長橫	兩端粗，中段稍細。右端收筆處上部稍有方角，下部收圓。
	一	短橫	較粗壯，多用按筆運行書寫。
	一	左尖橫	直鋒入筆，收筆較重，左尖右圓，左低右高。
豎畫	丨	垂露豎	自上而下行筆至盡處再縮筆回鋒向左上圍收，豎的左下角處微呈下垂露水的狀態。
	丨	短豎	寫到盡處提筆離紙即成，短中豎一般要求挺立字中，挺直、粗壯，書法上稱這一筆為「鐵柱」。

筆劃	示意圖	名稱	要　　　　　領
豎畫	丨	懸針豎	掌握「引伸出鋒，空搶收筆」的動作。「引伸」，指行筆至豎畫的盡處，不作回鋒而將筆鋒繼續往下引而伸出，邊延伸邊提地收筆，直提至最後出鋒將筆尖離開紙面。在筆尖抽離的過程中，要求力注筆尖，一送到底。要送鋒而不能拖筆，筆劃呈針尖狀的一　那間，由於運筆下行時手腕控制用力較猛，會出現手腕向相反方向一縮的回力動作，做到了「力送筆尖」的要求，筆法上稱為「搶筆」。由於是懸空回縮，所以又稱「空搶」。凡空搶收筆寫出的筆鋒，顯得挺拔有力，而無「虛尖」之弊。
捺畫	⟍	長捺	起筆處必須逆筆，內含波浪之意，即「一波三折」。
	⟍	平捺	又稱「橫捺」，大都用於「走之旁」。起筆同橫畫，再折鋒向右上微仰，再轉筆向右下行，緩緩橫過作仰之勢，至捺腳處稍停頓，蓄勢提筆向右出鋒捺出，捺尾較長。從整體來看，如水波起伏之狀。有「一波三折」之說。

筆劃	示意圖	名稱	要　　　　　　　領
捺	﹨	斜捺	介於橫捺和長捺之間，位置角度的變化，既不像「平捺」仰托，又不像「長捺」有趨下之勢，側在中間，所以又稱為「側捺」。
畫	﹨	反捺	有時作「長點」的寫法，又稱為「點捺」，在寫法上起筆和收筆都同「圓點」，唯中部行筆向右下延伸後再收筆。
點	﹀	豎點	逆鋒向上，折筆向右，轉筆向右下行，稍駐作頓，回鋒向左上方收筆。
	﹀	短點	順鋒向右下行筆，至轉鋒處稍頓，轉鋒向左上方收筆。全部運筆過程只轉而無折。
	﹀	左點	收筆類似垂露。也可稱作「短豎」。
畫	﹀	挑點	類似提。
	﹀	撇點	類似短斜撇。
撇	ノ	斜撇	也叫「長撇」，呈弧線彎曲向左斜下，作卷勢撇出，力送筆尖空搶收筆。「長撇」和「懸針」運筆方法相同，在形態上的區別，一是弧度較大，二是撇向下先垂直運筆，然後向左下撇出。
畫	ノ	豎撇	起筆同豎畫，行筆至適當處再略彎向左下撇出。整體以豎為主，斜度不要太大。
	㇒	平撇	要求鋒向左撇而不垂，寫時也須搶筆出鋒。

筆劃	示意圖	名稱	要　　　　領
撇畫	ノ	尖撇	又稱「蘭葉撇」，起勢用順鋒起筆，一路向左下行筆，要求起筆撇出時，一路漸漸按下，再一路漸漸收起作蘭葉形蕩空撇出。
	ノ	短撇	又稱「短直撇」。寫時要取啄勢行筆，有如飛鳥啄食，以疾為勝。
	ﾉ	回鋒撇	「回鋒撇」的寫法：就是「豎撇」的撇尾綴上一個向左鉤，這樣尾部呈翹尾狀態，所以也有人稱為「彎尾撇」。
挑畫	✔	提（挑）	類似斜撇的反向。
	し	豎提	又稱「右向鉤」、「向右鉤」，是由豎和挑連成一筆寫成，所以又稱為「打鉤挑」。寫法：起筆同豎、至鉤處必先向左一宕，稍頓再向右上角挑出。
鉤畫	⌐	橫鉤	橫鉤類似橫撇，但是要比橫撇短而直。
	ㄱ	橫撇	「橫撇」，是橫和撇的結合而一筆寫成的。
	亅	豎鉤	「豎鉤」的角度和弧度發生變化，就是弧彎鉤、豎彎鉤等。
	ﾉ	弧彎鉤	就是「豎彎鉤」的起筆略伸向左作弧形長頸，從起筆至鉤至出的整體看來，一般較豎彎鉤的弧度略微大些。

筆劃	示意圖	名稱	要　　領
鉤畫	＼	斜鉤	也稱為「戈鉤」。從左上起筆，向右斜下作弧彎，彎度圓而勁，彎度不要太大，斜度隨字形而定。寫時起筆稍重，中間稍輕。至鉤處作頓，縮筆回上，稍駐，蓄勢，向右斜上鉤出。
	╰	臥鉤	又稱心鉤、右彎鉤、橫彎鉤。
	⊃	橫折鉤	橫折下行，將豎鉤向左方向稍斜，或將豎鉤向左帶彎。
	∟	豎彎鉤	因形似鵝浮水面，所以又稱「浮鵝鉤」。「豎彎折」至鉤處稍頓，鋒向左回，蓄勢輕快地向上挑出，要求彎處稍細，底部圓中求平，鋒尖朝上，角度基本呈 90 度以上，防止鋒向裡鉤。
	乁	橫折彎鉤	又稱「右彎鉤」：用順鋒起筆向右下彎，再一路作橫彎勢，至鉤處向左回鋒，蓄勢再向裡作包勢鉤出。
	㇅	豎折折鉤	豎折收筆稍上抬，略帶弧度向右下頓筆，寫出橫折斜鉤。
	㇌	橫撇彎鉤	又稱「圓鉤」、「耳鉤」，是專門用於耳旁的。寫法是從「橫折撇」處開始，順鋒起筆，尖接「橫折撇」筆，一路圓轉，背呈圓形而鉤出，所以叫做「圓鉤」。

筆劃	示意圖	名稱	要　　　　領
折 畫	７	橫折	起筆同橫畫，轉折處略頓筆向左下，同寫豎畫。
	Ｌ	豎折	起筆同豎畫，轉折處上收向右，同寫橫畫。
	㇄	撇折（斜折）	撇折挑的運筆方法：撇法同前，折處同前「豎折」。
	㇄	橫折彎	起筆同撇法，轉折處上提頓筆作挑畫。
	㇡	豎折彎	豎折轉折處頓筆，同撇畫。
	〈	撇折	將撇和長點連成一筆，唯在連接處用折筆。因起筆後，先向左斜下再折向右下斜，整體都是斜勢，所以叫做「斜折」。
	㇋	橫折提	橫折收筆時略頓，同挑畫。
	㇈	橫折折	橫折收筆處同豎折。
	㇅	豎折折	豎折收筆處同橫折。
	㇌	橫折折撇	從橫折撇處開始，略頓筆，向左下寫出撇畫。
	㇅	橫折折折	兩個橫折結合。
	㇋	橫折折鉤	橫折收筆處略頓，向左下寫出弧形彎鉤。
	㇄	豎彎	起筆同豎，作彎時須提鋒徐行，一路圓轉，至末梢作回鋒收筆。

四 基本筆劃的組合變化

八種基本筆劃用於具體構字時，出現組合變化，由於部位的不同，筆劃之間相互影響的差異，往往形成不同的部位「變體」——複合筆劃。基本筆劃、複合筆劃以及它們的結合形式，構成了楷書的筆劃系統。同時，經常會遇到一些字筆劃重複的問題，一般書寫時有約定俗成的規矩。如重橫、重豎、重撇、重捺等，要有變化，避免雷同（圖 3.2-12）。

重橫（一字中出現兩個或兩個以上的橫畫）。一般是把短橫稍向右上仰，長橫向右下低垂，目的是求得變化中的穩定。

重豎（一字中有兩個或兩個以上的豎畫）。可以用豎撇、懸針豎和垂露豎結合；也可以左豎（含豎撇）稍短，右豎（懸針或垂露豎）稍長。

在字左側的豎畫，都不能用懸針豎，而懸針一般用在這個字的最後一

圖 3.2-12 筆劃重複的字例

筆是豎畫的字上。根據筆勢原理，如果字的左邊用了懸針豎，筆劃之間難以貫氣，還頂不住右邊來的力，字就要向右邊傾倒，站不穩。所以左邊的豎畫一方面減輕左邊的分量（變瘦），另一方面又起著頂起右面的作用。

重撇（一字中有兩個或兩個以上的撇畫）。撇與撇之間的距離基本相等，撇尖角度稍有不同，一般是短撇角度稍平，長撇角度略斜。

　　重捺（一字中有兩個或兩個以上的捺畫）。保留其中起關鍵作用的捺畫（主筆），其餘改寫為反捺，根據主捺不同位置而定。

　　重鉤（一字中有兩個鉤畫）。可以改變左邊的鉤畫為挑（提）畫，也可以減去一個鉤畫，但不改變鉤畫的形態。

楷書的結構與佈勢

一　漢字結構的組成部分——偏旁部首

一 偏旁部首的概念

1. 什麼是偏旁

偏旁是組成漢字合體字的構體部分。過去把漢字合體字中左邊稱為「偏」，右邊稱為「旁」。現在無論在合體字中的左邊、右邊、上邊、下邊、周圍、中間等，都可以稱為「偏旁」。

2. 什麼是部首

一般地說，部首是表義的偏旁。部首也是偏旁，但偏旁不一定是部首，偏旁與部首是整體與部分的關係。在偏旁中，部首的數量很少，常用的不過一百多個，前面提到的《部首名稱表》列出的部首是99 個。大量的偏旁是表音成分，主要是聲旁，常用的有一千多個。

部首是漢字結構中形體相同、用以排列各字的偏旁部目。在字典

中，把具有共同形旁的字歸為一部，以共同的形旁作為標目，置於這部分字的首位，因為處在一部之首，所以稱為「部首」。如「林」、「村」、「概」等字，具有共同的形旁「木」，「木」就是這部分字的部首。這種偏旁部目往往作為人們查字的依據。

▣ 偏旁部首的分類

現在我們常用的漢字，按照商務印書館《新華字典》檢字表所採用的部首有 189 部。由於偏旁中有不少由獨體字組成，形體接近，寫法類同，有的比較簡單，不用過多分析，所以，這裡著重介紹書寫難度大、具有代表性和寫法相對固定的偏旁。獨體字作為偏旁出現後，有了相對固定的寫法，但由於安放位置不同，會有不同的寫法，比如草字頭，由篆隸寫法的「艸」變為「艹」，位於字左邊的豎心旁「忄」的原字是「心」，是由隸書變形減省筆劃後成為這樣的，作為心字底應用時，仍然還是「心」的寫法，但是作為個別字的字底時又改變形狀，如「恭」、「忝」等字。另外，類似「犬」、「水」、「刀」、「手」、「辵」等偏旁也都變為「犭」、「氵」、「刂」、「扌」、「辶」的相對固定寫法。

因此，根據偏旁所在每個字的位置不同，偏旁可以分為左偏旁、右偏旁、字頭、字底等四種（以唐歐陽詢《九成宮醴泉銘》為主要字例）。

1. 左偏旁（最多的偏旁）

如：「亻」、「讠」、「冫」、「氵」、「阝」、「忄」、

「扌」、「口」、「犬」、「糸」、「弓」、「火」、「王」、「目」、「木」、「土」、「月」、「貝」、「立」、「山」、「石」、「禾」、「日」、「衤」、「礻」、「𧾷」、「女」、「車」、「魚」、「𤣩」、「米」、「鳥」、「黑」等，多用於左右結構形式。（圖 3.3-1）

单人旁	但	侈	儀
双人旁	彼	得	德
提手旁	拒	持	握
竪心旁	悅	惜	懷
口字旁	味	唯	續
绞丝旁	純	緯	續

提土旁	坤	地	城
立字旁	竦	竭	
禾木旁	利	和	穭
山字旁	峰	嶸	巖
言字旁	誠	詢	謝
车字旁	輗	輪	

木字旁	杖	楹	檻
女字旁	如	始	
王字旁	玩	琛	瑕
月字旁	肌	臘	朕
示字旁	祥	禍	禮
金字旁	銘	錄	鏡

圖 3.3-1　左偏旁字例

2. 右偏旁

如：「刂」、「力」、「阝（邑）」、「戈」、「欠」、「斤」、「殳」、「辛」、「頁」、「見」、「隹」、「鳥」等。書寫時所占的位置視具體情況而定。（圖 3.3-2）

立刀旁	刑	則	列
力字旁	勤	勒	動
三撇旁	形	彫	

欠字旁	飲	歐	欲
斤字旁	新	斯	斷
隹字旁	離	雖	雜
見字旁	覯	視	觀

殳字旁	殺	般	殿
反文旁	致	效	敢
頁字旁	頌	類	顏
辛字旁	辟	辟	辥

圖 3.3-2　右偏旁字例

3. 字頭、字框

如：「人」、「丷」、「亠」、「冖」、「宀」、「廣」、「士」、「艸」、「大」、「文」、「山」、「屍」、「穴」、「竹」、「雨」、「虍」、「广」、「羊」、「麻」等。一般應該寫得稍寬些，以便蓋住字的下半部。但是，有些字頭又不能寫大。（圖3.3-3）

文字頭	玄	文	京
人字頭	令	令	含
宝盖頭	室	寶	寧
山字頭	岂	崇	

小字頭	尚	當	賞
大字頭	本	奮	奉
雨字頭	雲	霄	霞
羊字頭	差	美	養

草字頭	莫	茅	藉
炗字頭	勞	營	暑
日字頭	是	暑	景
兴字頭	與	學	覺

圖 3.3-3 字頭、字框

木字底	架	樂	樂
日字底	旬	皆	智
心字底	思	感	應
巾字底	常	帝	帶
王字底	呈	皇	聖
月字底	青	青	龐

口字底	名	后	宫
貝字底	質	貴	贄
見字底	覽	覺	隆
土字底	塗	墅	隆
皿字底	孟	蓋	監
金字底	金	鑒	鑿

夊字底	夏	憂	變
糸字底	紫	縈	繁
豆字底	壹	登	豈
走字底	起	越	趨
卉字底	卉	弊	睪
子字底	享	睪	學

圖 3.3-4 字底

4. 字底

如：「兒」、「又」、「土」、「木」、「日」、「心」、「巾」、「王」、「心」、「灬」、「皿」；而像「魚」、「馬」、「牛」、「鹿」、「金」、「鳥」等作為字底的字一般比較少。書寫時，應該儘量寫得寬一些、穩重些，使之能夠托住字的上半部。（圖3.3-4）

二　楷書的結構要求

結構指的是漢字的各部分空間搭配、排列等建構方法，通常叫結體，也叫結字、間架、建構、分佈、布白、佈置、裹束、字法等。還有「小章法」和「大章法」的稱謂，「小章法」即指的是字的空間構成，為章法的最小單位。

結構包括三個方面：一是筆劃的各種形態和對比關係，如長短、粗細、斜正、曲直、疏密、方圓、輕重等；二是偏旁部首的排列形式和比例組合，如高低、寬窄、大小、虛實、呼應、穿插、向背等；三是佈勢，如勻稱、排比、並重、斜側等處理原則。

寫字既要注意結構又要講究用筆。各筆劃之間的起落關係是用筆，各筆劃的組合安排關係是結構。至於字與字之間、行與行之間的關係儘管不屬於用筆和結構範疇，但也是需要用筆來綰合的。因此，用筆要服從結構的總體安排。

啟功先生曾指出，寫毛筆字一要把握間架結構，二要練好筆劃特點。間架結構比點畫特點重要。間架好的字，筆劃特點不突出，也還順眼；反過來就不行了。因此，認真研究並把握好字的結體規律十分重要。

漢字結構分為兩大類：獨體字結構和合體字結構。楷書學習也不能離開漢字結構另闢蹊徑，因此，以下我們仍然沿用結構類型的術語用楷書名家范字來分析結構。

■ 獨體字結構

獨體字是指某一漢字只有一個單個形體，不能分拆開，它不是由兩個或兩個以上的形體組成的字。獨體字從構形上看，只是筆劃之間的組合，比較單純，筆劃數量比較少（但不是所有筆劃少的字都是獨體字），它是一個整體，不與其他結構單位發生搭配關係。這類字大都是一些比較簡單的象形字或指事字演變過來的。

在獨體字中，起著支撐、平衡作用的關鍵筆劃叫主筆。清馮武《書法正傳》中對主筆做了形象的比喻：「一筆是主，眾筆是臣。」找准、寫穩主筆，就比較容易掌握字的重心。重心穩，字也立得住，也就容易寫好看。凡是寫在字的頂部、中部或底部的橫畫，寫在字中心的豎畫、豎鈎、斜鈎、彎

以橫畫為主筆	上	三	廿
以豎畫為主筆	下	中	千
以折畫為主筆	九	乃	也
以捺畫為主筆	人	之	更
以撇、點畫為主筆	以	夕	不我
以鈎畫為主筆	己	乎	我

圖 3.3-5 獨體字結構

鉤、折及撇捺等，都可以看作是主筆。

判斷主筆，不能以筆劃長短、粗細為標準，還是應該取決於筆劃在構成字重心的位置和對其他筆劃的影響。如「十」字，由於重心位於豎畫，儘管橫畫長於豎畫，主筆仍然是豎畫。

以唐歐陽詢《九成宮醴泉銘》為主要字例（圖 3.3-5）：

以橫畫為主筆的獨體字——不論橫畫居上、居中還是居下，盡可能拉長書寫，並使橫畫右端稍下彎，增加穩定、平衡感。如「上」字，其重心為一定點，恰好在中垂線位置（也就是中豎），主筆橫畫兩端既是字形的最寬處，又是字形的兩個分力點。

以豎畫為主筆的獨體字——主筆的位置就在中垂線，所謂「一筆定乾坤」，就是指它起著非常關鍵的支撐作用，不能傾斜，否則整個字形就歪了。

以折畫為主筆的獨體字——在書寫時注意折畫的角度變化、大小變化，特別是橫折彎鉤的鉤法，儘量往左邊收縮，靠近中垂線。

以捺畫為主筆的獨體字——這類獨體字，要使撇和捺的相交點寫在中垂線位置上，而且稍靠上部，這樣做，一是為了顯出字形的伸展、挺拔，二是保持字形的穩定。在初練時，可以先把撇、捺的長短、方向、角度寫得相近一些，類似等腰三角形，寫得比較熟練以後，可以把捺寫得長些，但不可太放縱。

以撇畫、點畫為主筆的獨體字——這類獨體字，撇畫角度不宜太

斜，應使撇畫的上半部靠近中垂線，以保持字的重心。

以鉤畫為主筆的獨體字——以鉤畫為主筆，並不意味著把鉤部寫長，只是因為鉤的位置很重要，對於整個字的中心和重心都起著穩定作用。要注意鉤畫的不同變化。

一般說，漢字常用字有 3500 個（常用字 1000 個，次常用字 2500 個）。許慎《說文解字》收錄也只有 9353 個漢字，獨體字充其量不過幾百個。寫好獨體字，在於安排好為數不多筆劃的位置。獨體字筆劃少，以筆劃穿插連接為主，筆劃位置稍有偏差，就會影響整個字的結構。從這個意義上講，如果我們能夠把獨體字掌握好，那樣對於掌握合體字就容易多了。

▣ 合體字結構

合體字是兩個或兩個以上的偏旁部首或其他結構部分組合而成的，因而產生了各部分之間的搭配比例關係。這類字多數是會意字或形聲字，其結構類型可以分為左右結構、上下結構、左中右結構、上中下結構、半包圍結構、全包圍結構和多部位結構。

書寫時，首先要分析合體字是由哪些部首和哪些結構部分組成的，然後再分析各個結構部分內部組合搭配的高低、寬窄、疏密、斜正，外部整體上構成的形狀，以便整體把握。（以唐歐陽詢《九成宮醴泉銘》為主要字例）

1. 左右結構

由左右兩部分並列而成的結構類型，主要根據左右兩個部分所占的寬窄、長短（高低）的比例關係，可分為左右基本相等、左窄右寬、左寬右窄、左長右短（左高右低）、左短右長（左低右高）等不同的組合。（圖 3.3-6）

左右基本相等：左右兩部分各占約二分之一位置，基本上是相等的。

左窄右寬：一般由筆劃較少的左偏旁部首和右部筆劃較多的部分組成。由於左邊偏旁筆劃比較少，右邊部分筆劃比較多，決定了左窄右寬的特徵。

左寬右窄：一般由左邊筆劃較多的部分和右邊筆劃較少的偏旁組成。由於左右部分筆劃多寡不一，應該左寬右窄。

左右相等	耕	縣	斃
左窄右寬	池	謹	臨
左窄右寬 高低相等	作	俯	驗
左窄右寬 高低不等	何	矩	億
左窄右寬 右部上下 相等	淳	撰	潛
左窄右寬 右部上下 不等	潔	清	蹞
左寬右窄	引	則	動
左寬右窄 高低相等	詞	形	離
左寬右窄 高低不等	期	群	辭
左右相等 左部上下 不等	齡	觀	觳
左長右短	勒	記	熊
左短右長	代	師	神

圖 3.3-6 左右結構

左長右短（左高右低）：左右兩部分基本相等，但由於右部筆劃較少，形體不宜寫大，所以左部要略長些，右部應短些。左右兩部分不一定相等，但左部形體不宜過長，否則顯得左部大於右部很不協調。

左短右長（左低右高）：由於右偏旁部分下部空白較多，如果與左部一併寫齊，顯得不穩定，所以，要把右部適當下降，呈左高右低

之勢，增加穩定感。

在左右結構的字中，左偏旁部首多於右偏旁部首，加上習慣審美取向和傳統書法要求，書寫時常常遵循「左緊右松」的原則。

2. 上下結構

由兩個部分上下排列組成的結構類型，主要根據上下兩個構成部分所占的寬窄、長短（高低）比例關係，可分為上下基本相等、上大下小、上小下大、上寬下窄、上窄下寬等不同組合（圖 3.3-7）。

上下基本相等：兩部分各占約二分之一位置，基本等高。無論是上下部分相同還是不同，一般都要寫成上窄下寬。

上長下短：一般由上面筆劃較多的部分和下面筆劃較少的字底組成，多寫成上長下短，上部約占三分之二，下部約占三分之一高度。這樣的構成包括兩種情況：一是上下都是獨體字；一是上部為獨體字，下部為合體字。

上短下長：一般由上面筆劃較少的字頭（或其他部首）和下面筆劃較多的部分組成，多寫成上短下長，上部約占三分之一高度，下面約占三分之二高

上下相等	享	皇	者
上下相等 上分左右	聖	碧	質
上下不等 上分左右	雙	鑒	麗
上下不等 下分左右	前	罪	竊
上窄下寬 上短下長	萬	蒞	焉
上窄下寬 上長下短	堯	甚	應
上寬下窄 高低相等	昔	吉	聖
上寬下窄 上長下短	書	案	漢
上寬下窄 上短下長	宵	宇	冤
上寬下窄 上分左右	資	然	勞
上寬下窄 上包下	養	泰	愈

圖 3.3-7　上下結構

度。這樣的構成包括四種情況：一是上下都是獨體字；一是上部為獨體字，下部為合體字。再有上部為合體字，下部為獨體字；最後是上下都是合體字。

上寬下窄：上部寬些，能覆蓋下部。上半部如果是個合體字，應該按照左右結構類型的寫法左讓右。

上窄下寬：上部窄小，下部寬大，能托住上部。

當上下兩個部首都比較寬大、互相妨礙時，只能一個伸展，一個收縮。

上下結構比例形式的字，從總的書寫習慣看，也應遵循「上緊下松」的原則。

3. 左中右結構

由三個部分左右並列而成的結構類型，其實就是一個偏旁加上一個左右結構的合體字組合，只不過左右位置不同而已，根據各部分所占的寬窄比例關係，可分為左中右基本等寬、左窄中右寬、中窄左右寬、中寬左右窄等組合。（圖 3.3-8）

左中右基本等寬：雖然寬窄比例應該各占約三分之一，但是還應該按照先緊後松的原則來排列。只有把左、中兩個部分密集排列，整個字才能寫緊湊。

左窄中右寬：這類字的左側一般都是形體窄長的左偏旁，因此按照左右結構類似寫法，不能寫得太寬。

左中右相等	測	樹	職
	謝	卿	隨
左窄中右寬	激	微	徵
	瀲	潤	瀾
	儆	激	極
左中窄右寬	潚	循	瑕

圖 3.3-8　左中右結構

上中下結構	榮	舊	棄
	暑	蒸	憂
	萬	尋	蔔
多部位結構	察	變	靈
	壽	暨	嚴
	鬱	暴	響

圖 3.3-9　上中下結構

中窄左右寬：這種左中右結構比例形式的字，主要是應該把中間筆劃少的部分寫緊湊，左右兩邊的部分可以適當寫寬。

中寬左右窄：中間部分筆劃比較多，左右兩邊附屬部分筆劃少，中間要寫豐滿。

4. 上中下結構

上中下結構類型實際上還屬於上下結構類型，有些字嚴格講不能算是上中下結構，如「素」，不是合體字，但具有合體字特徵，書寫時可以當作合體字看待，因為可以按照三個部分來分析。上中下結構比例形式的字，基本上每部分各占約三分之一高度，書寫時應縮短豎畫，延展橫畫，使每一部分寫扁，整體組合後基本上呈正方形。（圖3.3-9）

可分為上中下基本等高、上扁中下高、中寬上下高、中高上下扁

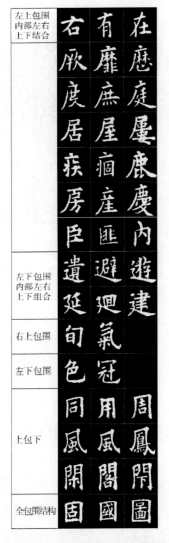

上中下基本等高：三個部分各占三分之一。

上扁中下高：上部扁寬，中間內縮，下部比較高。

中寬上下高：上部高，中間扁寬，下部比上部略高。

中高上下扁：上部高，中間和下部比較矮且寬。

5. 半包圍、全包圍結構（圖 3.3-10）

半包圍結構比例形式的字，基本可以分為兩面包圍和三面包圍類型。兩面包圍包括右上包圍、左上包圍、左下包圍；三面包圍包括上包下、下包上、左包右等。因為書寫筆順是先外後內，所以先寫的外框或偏旁的高低、寬窄就限定了字形的大小，字框的結構部分要按外框的大小作安排，所包圍的字不應超過外框。

圖 3.3-10 半包圍、全包圍結構

(1) 兩面包圍

左上包圍。左上包圍右下的主要有「廠、廣、屍、戶、疒、虍、麻、鹿」等字頭。這些字頭佔據了左上位置，因此，被包圍部分視情向右或下移動，保持重心平衡。

右上包圍。右上包圍左下的字例，注意有兩種情況：一是字頭部分向左出鉤，如橫折鉤「丁」包圍和撇橫折鉤「勹」包圍；二是字頭包圍右下，向右出鉤。如「氣、弋、戈」等。

左下包圍。左下包圍右上的主要有「　、廴、是、走、尺、支」等偏旁，還有「九、尤、兀」和「毛、堯、鬼、虎」等。

(2) 三面包圍

上包下。上包下的字例，有「冂」、「門」和「几」字框。「冂」字框根據所包圍的字例，如「網」，可以寫成扁寬些，「內」、「肉」等可以寫成豎長些。「几」字框包圍的字例，主要有「風、鳳、夙、凰」等。

左包右。左包右的字例，有「匚」字框，所包圍的部分不能寫出字框外。

下包上。下包上的字例，有「凵」字框，就像一個籮筐，托住所包圍的部分。

(3) 全包圍結構

有「囗」部，即四面包圍封閉的「囗」字框。為了照顧視覺勻稱，書寫時「囗」字應稍小於其他結構形式的字，不能充滿格寫。同

時，也不把「口」字框寫成正方形，一般多寫成長方形、梯形或鬥形。

⑹ 合體字結構組合規律

合體字雖然筆劃較多，字數也多，但是有一定的規律可循，如果通過前面的偏旁部首練習和舉例說明，舉一反三，以此類推，以點帶面，力求字形端正、書寫規範、比例適當，會收到較好的學習效果。

關於漢字結構的形式，在上述分類的基礎上還可以加上「品字結構類型」等，學習者可以多分析、對比，互相取長補短，各取所需。

著名書法家柳溥慶在其《歐體楷書間架結構習字帖》中講到楷書構成原則和書寫方法的結合時說，工整美觀的楷書是由間架結構、筆劃、用筆技法、體裁風格四種要素構成的，並認為工整美觀的楷書應該具備十二個原則，即：① 間架結構整齊平正；② 上下穩定；③ 左右均稱；④ 輕重平衡；⑤ 筆劃分佈均勻；⑥ 疏密對比調和；⑦ 連續各異；⑧ 反復變化；⑨ 形勢自然； 氣象生動； 相應連貫； 格調統一。他還特別指出，尤其應該注重「格調統一」這個原則，盡力把每個字寫得風格一致、前後均勻、彼此顧盼、首尾相應、前後管領、上下相當、左右相稱並神氣一貫。我們認為，柳溥慶先生的教導對於學習楷書結構是大有裨益的。

三　楷書的結構佈勢舉要

一 什麼叫結構佈勢

只要我們細心觀察和分析每一個楷書字，無論手寫體還是印刷體，它們不是左高右低就是左低右高，即使是應該對稱的部分也不是絕對的對稱。楷書不能寫成我們通常說的那種四四方方的真正的方塊字，這是為什麼？這就是楷書的「勢」在起作用。「物平則靜，靜則乏勢；不平則動，動則生勢。」因此我們就會發現：很多字看上去不平衡，實際上卻很平衡，當我們想把它安排得很平衡的時候，沒想到它無法平衡。這種形態的變化帶來的問題恰恰就是我們要研究的楷書結構佈勢。

每個字的姿態，與筆劃的形狀和安排有關係，安排得不合適，就會影響字的美感。漢字結構搭配比例形式總的原則是使楷書勻稱合理，端正美觀。它主要研究的是楷書的比例關係，形狀的變化。其審美依據是平衡、對稱、協調、對比等形式原則。根據這些形式美原則，把一個字寫得比例合適，至少可以達到正確、整齊又有秩序，但是漢字千姿百態，僅僅寫得正確無誤，整齊對稱，是不夠的。在書法審美上，單純的平衡對稱、均勻整齊不是美的最高形式。要想把楷書寫得好看，還需要注意一下「佈勢」的問題，也就是安排、佈置楷書字形的姿態、架勢，研究怎樣在把楷書寫得比例合適的基礎上更具精神，更好看，獨具姿態，使楷書靜態的間架結構中體現出一種具有生命力的運動之美。

結構佈勢舉例

總的看，根據前人研究佈勢的經驗成果，可歸納以下一些常用的寫法。

圖 3.3-11 疏密對比

1. 疏密

獨體字筆劃少，結構空間非常稀疏，因此一是加重用筆的力度，加粗筆劃，二是筆劃之間距離儘量排開，增大空隙，占滿空間，使其撐滿格或視覺飽滿。（圖 3.3-11）

一些字筆劃繁多，結構茂密，故書寫時筆劃應短小，筆劃輕提寫細，間距應收縮，呈密集狀態，但一定不能使筆劃相接或忽大忽小，產生混亂感，同時，控制字形不宜太撐格，以免因字形過大而影響整體效果。

2. 大小

在界格中寫楷書，一定要掌握好字距和行距，留出空間，既不要把字寫得過於肥大，撐滿界格，也不要把字寫得很小，過於稀疏，顯得太空蕩。筆劃多的字，把筆劃寫細些，放輕些；筆劃少的字，筆劃適當加粗些，寫重些（圖 3.3-12）。這叫做「結構性布白」。

在界格裡字不能寫得太大，那多大合適呢？採用九宮格參照，比較方便。即在九宮格四角的每個正方形中，找出其中心點，然後用虛線連接這四個中心點。這個虛線方框就是寫字的大小位置。（圖 3.3-

13）

如果能在這種方框中把字的大小掌握好，那脫離了方格以後，也可以比較準確地把握了。一般地說，筆劃多的字容易寫大，筆劃少的字容易寫小，按這種方框大小練習，可以收到較好的效果。

圖 3.3-12 大小對比

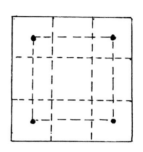

圖 3.3-13 九宮格

3. 長扁

如「目、月、身」這類字形較窄的字，往往寫成字形較長，一般多把橫畫寫得稍短，豎畫也不要寫得過長。

字形扁的字，一般多把橫畫寫長，豎畫寫短，筆劃適當加粗。

如果仔細觀察，楷書結構中無論是長形或扁形，存在許多依據黃金分割比例而不是寫成四四方方的形狀。各種形狀的楷書字形從整體感覺上是方形的。（圖 3.3-14）

4. 偏斜

偏是指字的主要部分並不在整個字形的中心垂直線，而是偏向一邊。

斜是指整個字形呈平行四邊形，個別字因筆劃斜向而在左下部或右下部出現空白。處理不好容易出現形體傾斜。清黃自元《結構九十二法》中說：「體雖宜斜，字心必正。」（圖 3.3-15）

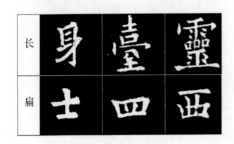

圖 3.3-14　長扁對比

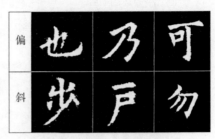

圖 3.3-15　偏斜對比

5. 堆

　　這種字形也叫三角形結構或品字結構，書寫時，上部要寬於下部的單個部分。（圖 3.3-16）

6. 重

　　指字形重複出現的上下結構形式，即「同形相疊」。按上下結構形式「上緊下松」原則書寫。（圖 3.3-17）

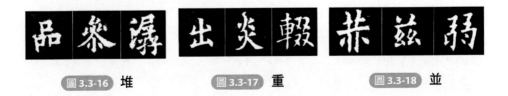

圖 3.3-16　堆　　　圖 3.3-17　重　　　圖 3.3-18　並

7. 並

　　指字形重複出現成並列形式的左右結構，即「同形相並」。按左右結構形式「左緊右松」原則書寫。（圖 3.3-18）

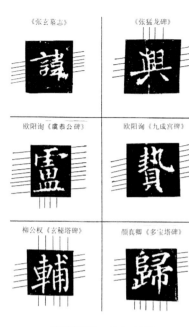

圖 3.3-19 平行等距

8. 插

(1) 平行等距

平行等距給人以整齊、舒服的感覺。在字形中如果出現比較多的水準和垂直方向以及斜向筆劃的穿插，要按照「平行等距」的書寫原則，安排好筆劃之間的關係（圖 3.3-19）：一要筆劃方向基本一致（個別筆劃少的獨體字為了追求變化，可稍有不同）；二要筆劃之間的距離基本相等。

(2) 布白均勻

以「木」字為例（圖 3.3-20），橫豎撇捺四個筆劃聚焦在字的中心偏上，我們用大小直徑不同的圓圈來示意各個筆劃之間所占的空間位置。可以看到，上面的木字撇捺畫的角度幾乎相等，它們之間顯示空間的圓圈也是相等的，由於空間布白基本相等，因此，字形感覺是舒服的。反之就出現了不相等的情況，布白不均勻，感覺也就不舒服了。

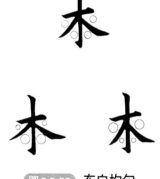

圖 3.3-20 布白均勻

通過以上這些例字的分析對比，我們可以非常確定地說，寫好楷書結構，平行等距原則是不可忽視的。楷書結構佈勢中「平行等距」

原則可以說是一條最基本的要求，是處理筆劃與筆劃之間空間分佈的依據。

9. 向背

字形相向，多出現在左右結構。左右兩部分（也包括左中右結構中的三部分）互相迎接，就像兩人面對面而坐，伸出手腳，呈相抱之勢，但又不能相互妨礙，尤其是左右兩部分的撇、捺、提、點等筆劃較多時，一定要適當收縮，合理伸展，有空就伸，沒空則讓。如果各行其是，互不相讓，鋒芒畢露，就無法安排。還有，處理此類字形，固然應互相照顧，但還要注意不能走極端，變成「互不相干」的兩部分，你是你，我是我，字就鬆垮而不緊湊了。

字形相背，也出現在左右結構中。如果把「相向」想像成兩人面對面的話，那麼「相背」則可以想像或兩人背靠背。同時要互相牽制、照應，兩部分太擠或太鬆也是不好看的。（圖 3.3-21）

圖 3.3-21 向背對比

三 楷書結構佈勢需要注意的幾個問題

1. 楷書筆劃粗細平衡的關係

漢字的基本筆劃書寫要求之一是筆劃粗細均勻。但是漢字筆劃中橫畫多於豎畫，在方格內容納一個楷字，若橫豎筆劃一樣粗細，就會顯得縱向特別擠，顯得小，而橫畫特別寬，失去勻稱和美感。為了達

到力的平衡，橫畫要細於豎畫，豎畫總是比橫畫粗些，才適應視覺審美規律。

在楷書中，出現兩個以上豎畫時，一般在左邊的豎畫比右邊的豎畫瘦。這是由於楷書橫畫有了傾側取勢，因而產生了向左的動感。第二個豎畫出現時，若左邊的豎畫粗於或等於右邊的豎畫，則左邊的力更大，必須將右邊豎畫加粗，使右邊的力增加，以達到字的左右力的平衡。

包圍字框也是如此。字框靠右的筆劃加粗和延長右下筆的「鉤」來加重右邊的力，形成左短右長，左細右粗，以達到力的平衡。包圍字框還應該注意內細外粗，即字框裡面的筆劃，不能超過外框的筆劃，筆劃的比較方法是在左邊的豎畫和左邊比，在右邊的豎畫和右邊比，橫畫與橫畫比（橫畫最大限度是內外相等）。這一點在南北朝、隋和初唐的楷書筆劃中左細右粗變化不明顯，自顏真卿、柳公權以後則表現得非常明顯。（圖 3.3-22）

圖 3.3-22 楷書結構中筆劃左細右粗關係字例

總之，在書寫楷書基本筆劃時應該注意遵循以下粗細平衡規律：

密細疏粗。筆劃多而密，寫細；筆劃少而疏，寫粗。

長細短粗。筆劃長，寫細；筆劃短，寫粗。

橫細豎粗。橫畫一般寫細；豎畫一般寫粗。

左細右粗。位於左邊的筆劃寫細；位於右邊的筆劃寫粗。

2. 重心左移的關係

清戈守智《漢溪書法通解・結字卷第五》說：「事有相讓，則能者展長，地有相讓，則要處得勢。」楷書結構形式中，松與緊是一對矛盾，「得勢」就是要統一和諧，避讓就是解決松與緊矛盾的方法。根據人們的審美要求，從古至今楷書結構法則都遵循著這樣一個規律：左右結構者，以右為主，左讓右；上下結構者，以下為主，上讓下。左右形體相同者，左縮右伸；上下形體相同者，上縮下伸。

楷書的結構特點和造型由於多取直勢，所以往往將下部寫得比較舒展，居下者略大於上，形成上緊下松的結構，使字的重心略偏上方。另外由於橫畫多向右上傾側取勢，必須加重右邊，以使字的左右力平衡，同時，有撇捺畫的字，收攏撇畫，伸展捺畫，使字的重心左移。

有的字沒有捺畫，中心也是左移的。如「事、藹」，橫畫多，一般也伸展右邊以使重心平衡。「忠、悲」等心字底的字，因為字底是圓弧形向右斜的，需要右移才能托住上面。「孝、聲」即使有撇畫，也通過延長撇畫或縮短捺畫來調整重心的平衡。而「感、我」等用戈鉤的字都要右邊擴展，才能壓得住向左的力。

圖 3.3-23 楷書結構中重心左移字例

「尋、鼎、慰、髦」等字例通過左移豎鉤、加大點畫、縮短豎彎鉤等變化來實現重心左移。包圍字框由於豎畫的左細右粗，右粗既比左細占的空間多，也形成重心左移的效果。（圖 3.3-23）

第四章

楷書碑帖臨摹

為什麼要臨摹

　　漢字的形體是其結構形式、筆劃形態和書寫體勢三個方面的綜合體現。從結構性和書寫性認識，漢字具有嚴格的規定性。這種規定性成為書法藝術發展的基本模式，無論是誰學習書法都必須依照法則，不能任筆為形。和世界上所有從事藝術活動的人們一樣，中國歷代的書法家們無一不是先「入法」，終生不懈地通過模仿古人技巧風格，訓練加強個人控制毛筆及線條的能力。

　　在書法的創作過程中，線條最易個性化，即使都是臨寫一部範帖，不同的書法家在書寫上也沒有相同的筆跡。書法學習既不可能像繪畫、雕塑那樣依照自然、實物去寫生，也不能光靠文化修養或感悟師化自然表現個人襟懷和意趣。從某種意義上講，中國書畫本身就是一種臨摹的藝術。無數文人都在各宗所本的基礎上終身苦心臨摹，競相模仿前代的風格和筆墨精義，才使書法藝術直至今天仍然魅力不減、命脈不斷。

　　書法是非常注重傳承性的藝術。中國書法的學習不僅注重傳承，而且還非常「傳統」，非常「頑固」，要靠臨摹傳承下去的。模仿和臨摹不僅是初學者的入門必修課，並且也成為所有從事這項事業的人

畢生的功課。因此學習書法必須直接地、老老實實地臨帖，不折不扣地繼承，特別是在初學階段，臨得越像越能提高，才能真正得到方法和技巧。

自古至今，沒有一位書法大家不是通過臨摹古代名碑名帖，訓練、掌握書寫基本功等手段來達到向藝術高峰的跨越。

學習書法的技法可以通過臨摹來實現。只要掌握正確的臨摹方法，不僅學習書法會事半功倍，而且能進一步啟動學習情緒，調動學習興趣，收益很大。

臨摹碑帖是訓練書法的基本功，是學習、繼承書法藝術的重要過程。臨摹最終的目的是依照學書者個人的稟賦、基礎、氣質、愛好、學養、審美取向等內在和外在的條件，先「專學」某碑某帖，為己所用，然後再去「博取」各家之長，化為己有。

因此，可以肯定地說，臨摹是學習書法、也是學習楷書的不二法門。除此之外，別無他路。臨摹者未必能夠成為書法家，而書法家則必然要臨摹。這無疑是歷史的結論。

第二節 ○———————

楷書臨摹的基本方法

一　臨與摹的區別和方法

　　學習寫字之法，統稱「臨摹」。仔細區分，臨與摹是兩種不同的學書方法，具有不同的學習效果。「臨」是「對著寫」，「摹」是「蒙著描」。這兩種方法，無論對初學者還是書法家都是行之有效的。

　　臨也好，摹也好，從個人需要和學習效果出發，兩者應該能夠有所側重，兼而用之。

　　臨摹，可以引導學書者逐漸從形似達到神似，幫助學書者走上書法創作的道路。同時，也必須指出，臨摹是相當枯燥乏味、費時費工的事情，要求學書者必須有足夠的思想準備，付出長期艱苦的努力，否則難以實現個人預期的目標。

　　臨摹主要有兩種方法，即實臨和意臨。雖然現在很多人都不採用描摹的方法學習楷書了，但是描摹仍然不失為一種很有效的方法。

📟 描摹——雙鉤、仿影

所謂「鉤」，指的是用一張透明的紙蒙在古碑帖或真跡上，用很細的筆把紙下面的字按照字的邊緣細心地雙鉤下來，然後再用墨填在已經雙鉤好的字形空白處裡，這種臨摹方法叫「雙鉤廓填」，實際就是複製。

古人將經過雙鉤廓填的複製本叫鉤填本。在鉤填本上蒙一張透明紙，對照著底下範字的筆劃寫，這叫「摹」，也叫「仿影」、「仿書」。臨摹的「摹」主要採用兩種方法。一種為描紅（或者叫描綠），俗稱寫紅模子（綠模子），即把字帖印成紅色或者綠色字跡，學書者用毛筆蘸墨依樣描出；另一種是寫「影格」，俗稱寫照格，寫仿影，即用薄紙蒙在字帖上依樣描寫。

雙鉤和仿影都屬於「摹寫」的階段。初學階段，限於學習者的眼力，直接臨寫，肯定顧此失彼。若先進行摹寫，目力集中，全神貫注，容易達到「形似」。

📟 實臨

通常說的臨帖，主要指「實臨」，也稱「對臨」，還稱作「入帖」。將臨習的範字置於桌前，依照範字的結構、筆法、筆勢、筆意，筆筆對照書寫，這個過程不能隨意行筆，必須專心致志、一筆一畫地對照臨寫，臨得越認真、越逼真越好。實臨可以分為分臨與整臨兩步進行。

分臨，指的是分解臨摹，即對楷書字例筆劃的臨寫。初學者應首先掌握筆劃的寫法，所以需要先對筆劃進行臨寫，所以稱之為「分臨」。

　　分臨的方法就是有計劃地拆開臨習。把臨習的範字先分解為點、橫、豎、撇、捺、折、提、鉤等筆劃，然後盡可能將所有要臨的範字中有代表性的筆劃進行整理、分類、對比、研究，分析出筆劃形狀的異同之處，總結出帶有共同性的特點和不好掌握的難點後，逐一認真臨習。同時還要觀察這些筆劃的用筆等細節。

　　整臨是組合臨習，是在對每個筆劃進行認真臨摹後的重組練習。整個字的臨寫，不但要將單個字例的每一筆劃形態、位置、搭配關係搞準確，而且要注意把握單字的結構與造型特徵，例如筆劃的長短、粗細，字形的寬窄、大小等。

　　採用分臨和整臨結合的方法，可以糾正個人自發的不正確的寫字習慣，培養訓練有素的書法意識和認真細緻的學習精神。每天認真寫上若干個字，一定要有收穫，勝過不動腦筋寫一百個字，這樣看起來雖然寫得少，實際上能夠真正學到本領，有利於克服貪多嚼不爛的毛病，而且日積月累，基礎厚實。

　　整臨可以分成格臨與臨寫兩步練習。格臨是運用田字格、米字格、九宮格等方格，來確定筆劃的位置與結構安排的方法。格臨有了一定基礎後才能臨寫，即直接對照字帖進行臨寫，臨寫難度大於格臨。

三 背臨

　　也叫「默臨」、「離帖」。「背臨」針對「對臨」而言，就像「離帖」對「入帖」一樣。「背」是與範帖相背不看之意。離帖，即指學書者不照原帖、不看範字也能臨到惟妙惟肖、不走樣的地步。這主要鍛煉和檢驗學書者對範帖實臨熟練程度所達到的記憶能力。不看字帖，默寫範字，這是臨帖第一步的一次飛躍。

　　背臨應注意默寫與核對相結合。默寫是憑記憶將臨習的字寫出來，起初會出現很多不像的筆劃，而且位置也不夠準確。唐孫過庭《書譜》中提到：「察之者尚精，擬之者貴似。」這句話對於背臨之後的認真核對極為重要。不進行核對，就無法發現錯誤而去糾正，達不到「形似」的要求。核對時應嚴格要求，一絲不苟。

　　隨著學書者實臨階段眼觀、手追、心悟的不斷深入，在有了對原帖風格的總體印象以後，就會發現越來越多新的筆法、結構。進入背臨階段以後，又會因為學書者的臨摹基本功、年齡、閱歷、學養等不斷變化，對範帖的認識和理解也自然會逐步深化，必然要經歷一個由學「法」到學「意」、從「形似」而入「神似」的過程。對於學書者來說，堅持臨帖的過程就像機器需要不斷充電加油一樣，永遠是必修的課程。

四 意臨

　　中國古代對於「意」的解釋很多，具體到書法上的「意」，應該

是指整幅作品中表現出來的一種統一而協調的精神境界，而不是局部的筆劃或結構甚至章法。意臨，是臨摹學習過程中從摹帖、實臨、背臨以後進入的更高階段，是經過基礎的技巧訓練、博採眾長後，對臨摹書法經典作品的審美重新選擇，帶有比較強烈的主體性色彩轉移。意臨要求既體現傳統的傳承，又必須超越和發展，從形的「逼真」提高到神的「肖似」，具有個體明晰的創作審美取向和風格。

圖 4.2-1　俞和臨《樂毅論》

明代的俞和臨《樂毅論》（圖 4.2-1），如果作為臨習作品，稱得上相當水準，但是，俞和所臨的範本顯然不同於王羲之的傳本，更多的痕跡是趙孟頫所臨。因此作為意臨也不為過。各人臨習視角不同，因而表現也各盡其意。

實臨、背臨、意臨這是臨帖的三個重要階段。有不少學習楷書者往往由於在對臨時能夠做到有幾分像，背臨時沒有多少像，意臨就根本不像而產生畏難情緒或急躁思想，原因固然很多，但主要還是需要磨煉。要耐得住寂寞，忍得住枯燥，沉得下心境，穩得住情緒，經得起考驗。

二　臨摹的步驟

📁 選擇字帖

臨摹楷書碑帖，必須首先要做的事情是自己學會選擇字帖。最好先聽聽老師和專家的意見，然後根據自己的需要和興趣，結合別人的經驗、建議去選擇。選帖要明確標準，一定要根據個人的興趣、目的和學習階段的不同實際需要來確定一本或幾本印刷清晰、未失原貌、適合自己又比較容易掌握的楷書字帖。

1. 大小合適

在選帖時應注意自己學字的大小要合適。初學書法應從大楷、中楷入手，不宜先學小楷。對此東晉衛夫人曾說：「初學先大書，不得從小。」清代蔣和在《書法正宗》中說：「初學宜先大字，勿遽作小楷。小楷入手者，以後作書皆無骨力。」

2. 技法明確規範

選帖就如同選擇老師，應多選取唐代名家碑帖。應該在教師或書家的指導下，根據自己的興趣，選擇筆劃清晰、技法明確豐富、結構造型準確的經典名帖，這樣可以直接學習楷書用筆、結構等方面的法度，路子正確，有利於打好基礎。

3. 適合個人興趣

學習楷書要求具有很強的自覺性和控制力，沒有學習的興趣，也就缺乏動力。「性之所近，最易見效」，這是一般初選範帖必須遵循

的原則。選取適合自己興趣的碑帖，就是要「對路子」，這樣對於學習楷書非常有益。師長的意志不能強加或取代初學者的興趣選擇，應該將諸帖的各種特點對初學者加以輔導說明，讓初學者在理解的基礎上能參考選帖，尊重學書者的興趣，因人而異，不可強求一律。

初學階段選帖應該「見賢思齊」，選好、選准，不能朝三暮四。進入有一定功底並進行創作階段，那就要「見異思遷」，不斷開拓學習思路，多向選擇取法物件，豐富自己的創作技巧，提高創作審美情趣和眼力。清代沈宗騫《芥舟學畫編》中說：「其始也，專以臨摹一家為主；其繼也，則當遍仿各家。」

二 臨摹的階段

古人臨摹經常是幾種方法同時並進的，既摹也臨，或先摹後臨，或先臨後摹。幾套功夫很厲害，持之以恆，進步很快。

臨摹可以根據個人的情況自主選擇不同方法。初學階段可以先摹寫，再臨寫。具備一定水準，可以實臨和背臨結合。帶著創作學習目的可以採取意臨和實臨結合。

臨摹還應該堅持精臨和泛臨相結合的方法。臨摹不是機械式的抄寫，而是循序漸進、逐步提高的過程，遵循由點到面、從少到多的學習方法和路徑，逐漸從臨不准到比較准，由學不精到比較精，從學一家到學多家。臨帖既要深入精到，又要借助廣泛臨習和認真讀帖。

俄國寓言作家克雷洛夫說：「模仿別人，必須頭腦清醒，然後收

效才能宏大。」臨摹需要運用頭腦，用心去琢磨，去觀察、分析、比較、研究範字。通過臨摹，要達到與範帖「像」。因為只有像，才能真正學到方法，體會到古人書法的奧妙和真諦。也只有臨得像，才能使你的觀察力、眼力得到提高，駕馭毛筆、字法、結構、墨法以至章法的能力越來越強，基本功越來越厚實。

有人說，臨摹第一步要解決「怎麼臨摹才能像」的問題；第二步要瞭解「古人為什麼這樣寫」；第三步要明白「自己應當怎麼寫」。初學臨摹，字是寫出來的，寫到一定階段以後，字就是想出來的了。

啟功說：「功夫不是盲目地時間加數量，而是準確的重複以達到熟練。」他這是告誡我們，臨習有兩點必須要做到：第一要準確，第二要熟練。準確是品質要求，熟練是數量要求。

當你能夠胸有成竹地分析出所臨摹範帖的用筆、結構、章法、風格特點，並且能夠熟練地書寫出與範字相像的字的時候，肯定會如數家珍，心中有底。

第三節

魏碑中楷的臨摹

一 推薦規矩、工穩的魏碑選字臨習

傳世有不少魏碑名刻，雖然書法藝術性很高，但是對於初學者而言，規律性不易把握，我們不提倡作為先學入門之帖。初學魏碑者一上手，往往「知其然而不知其所以然」，容易沾染鼓努做作之習，抖動顫筆，過分追求所謂「金石氣味」（即由於時間久遠風化和使用刀

図 4.3-1 《元孟輝墓誌》

図 4.3-2 《元崇墓誌》

図 4.3-3 《元煥墓誌》

刻而顯出的斑駁線條），忽視正常用筆。加上名碑拓本多字跡模糊不清，結構體勢多變，別字、異體也混雜其中，因為不容易認識而逐漸喪失學習興趣。為避免基礎沒有打好而誤入歧途，建議先從筆劃清晰規矩，結構工整穩重的北魏墓誌入手，諸如《元孟輝墓誌》（圖 4.3-1）、《元崇墓誌》（圖 4.3-2）、《元煥墓誌》（圖 4.3-3）中選擇一些字例，待初步掌握魏碑用筆和結構要領以後再學習魏碑中縱逸風格的名帖，以此為基點，謀求綜合提高。

此外，初學魏碑者還可以選擇以下墓誌臨習。

▊ 《石夫人墓誌》選字

《石夫人墓誌》（圖 4.3-4），北魏永平元年（西元 508 年）十一月立。清宣統年間於洛陽北城出土。現藏於上海博物館。總體書風屬於工整沉勁一派，雖然稍嫌整飭，但初學魏碑者以此筆法養成規矩，可以矯正率意粗俗之習氣。此墓誌書法運筆沉著有力，凝遲含蓄，筆鋒時露時藏，收筆或斂止略頓，或長鋒挺出。筆劃方折勁健，平行一致，取勢剛柔、修短、粗細變化較多，尤其是轉折處魏碑特徵很濃，折畫一波三折，明顯出角，捺畫大力伸展而且帶有方長勁頓的捺腳，很有氣勢，鉤畫神采飛揚，各盡其態。結構隨字形於橫扁中出縱長。

二 《元倪墓誌》選字

《元倪墓誌》（圖 4.3-5），北魏正光四年（西元 523 年）立，楷書，19 行，每行 22 字。民國時期出土，現藏於上海博物館。《元倪墓誌》書寫和刻工俱佳，這和北魏元氏王族墓誌的高規格要求有關。書法規矩法度，起筆自然輕提，露鋒宛然，呼應自如，運筆使轉靈活，折筆柔中見勁，頓挫隱現，具有行書筆意。結構以扁方為主，中宮緊斂而下部伸展，撇捺畫尤為舒長，乾淨、俐落，與後世唐楷頗近，從此志入手，既可直進唐人楷書法度，又能糾呆板之風。

圖 4.3-4 《石夫人墓誌》

圖 4.3-5 《元倪墓誌》

二 推薦有代表性的北魏名碑臨習

北魏《張猛龍碑》選字

《張猛龍碑》（圖 4.3-6），北魏正光三年（西元 522 年）正月立，現存于山東曲阜孔廟。

《張猛龍碑》不僅是南北朝時期除摩崖書法之外藝術性最高的碑刻，也是在中國書法史上佔有極其重要地位的藝術品。之所以這樣評價是因為此碑幾乎是毫無爭議地受到古今書壇的一致推許。如康有為認為《張猛龍》在結構上的變化非常豐富，超過了唐代，已到完美的境地。直至如今，有不少書家都認為，學魏碑者不學《張猛龍碑》等於沒有入門。

《張猛龍碑》筆劃既雄健又靈變，同種偏旁部首或部分有多種寫法，借讓巧妙；結構既精緻又寬博，有大氣魄。結字確實變化很多，但並不是表面的外形上誇張式的變化。特別值得借鑒的是此碑字形大小差別很大。需要學習者注意的是，此碑在用筆、結構形式上的變化多端，其實蘊涵了更豐富的藝術審美價值觀，不能簡單理解要追求大小變化而人為地擴大字形的差距。

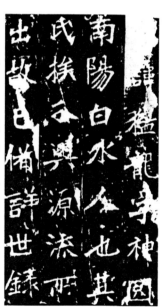

圖 4.3-6 《張猛龍碑》

1. 《張猛龍碑》的筆法特點（圖 4.3-7）

(1) 用筆方峻勁健，直勢為主，有藏有露，動靜結合，間有行書筆意，自然流動，顧盼有情，如「三、光、觀、正、河、無、致、趙」等。筆劃雖然緊直但厚實遒潤，靈活多變。豎畫起筆稍重，露出左鋒，如「去、中、坤、奉」等字。橫畫起筆雖方折但收筆有圓轉之意，如「千、盡、具、方」。有的起筆為圓筆，如「若、葉、與、其」。

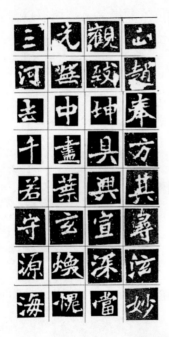 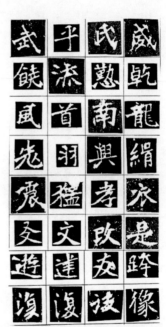

圖 4.3-7 《張猛龍碑》例字一

(2) 橫畫起筆打破水準書寫的規矩，斜勢較大，向右上斜出，右面偏高，姿態左傾右斜，如「守、玄、宣、尋」。

(3) 點畫運用較多的側點、三角點，甚至運用回鋒筆法，出現圓頭尖尾，如「源、煥、深、泫、海、愧、當、妙」。

(4) 鉤畫比較收斂，但是有的不寫弧線，如「武、乎、氏、威」，「饒、流」字的豎彎鉤異變。

(5) 折畫輕轉，挺直有力，如「風、首、南、龍、先、羽、與、緝」。

(6) 撇畫筆勢放縱，出鋒尖銳，角度直斜，如「震、猛、孝、衣」。

(7) 捺畫流暢自如，捺腳較長，如「友、文、改、是、遊、建、友、跨」。

(8) 同種偏旁部首或部分有多種寫法，借讓巧妙，如「複、後、像」。

臨摹時注意此碑雖以方筆為主，但是方中有圓，行筆皆以提筆中鋒為之，逆勢遣筆澀進，追求沉著凝重敦厚的效果。

2. 《張猛龍碑》的結構特點（圖 4.3-8）

(1) 結構中宮精緻、收斂，撇捺開張，如「冬、金、葵、參、秦、春、永、承」等字，此點從唐歐陽詢楷書中也可以見其影響。

(2) 主橫畫極力向左伸展，顯得穩健而飄逸，神態十足，如「也、萬、宋、青」。

(3) 字形既端麗又寬博，有大氣魄，確實變化很多，但並不是表面的外形上誇張式的變化。如「雅、新、每、挨」。

(4) 結構多取縱勢，峻險偉岸，如「乃、勿、平、光、素、學、剪、盛」。

(5) 字形大小差別很大：「留、白」等字很小，「陽」、「詳」等字比它大至少一倍以上。這種手法為唐歐陽詢《九成宮醴泉銘》所吸取。

(6) 結構多變，右側平齊左側拉開，加重橫畫斜勢，使重心左移而不偏頗，如「始、實、能、歸」等字。

(7) 別出心裁，甚至大膽錯位，如「晉、懷、德、蘅」。

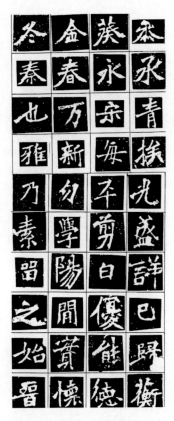

圖 4.3-8 《張猛龍碑》例字二

在整個北魏碑刻楷書中，《張猛龍碑》應該是極成熟的佳作，為後世諸多書家所推崇備至。但是它的結構變化太多，初學者不易一下學到真諦，容易流於形式，寫僵寫死。建議還可以參照臨習較早的《孟敬訓墓誌》（參見圖 2.2-14）。

三 北魏《張玄墓誌》選字

《張玄墓誌》，也稱《張黑女墓誌》（圖 4.3-9）。張玄，字黑女，清代因避康熙帝玄燁名諱，都以字稱。北魏普泰元年（西元 531年）十月刻。原志石早佚，出土地點亦不詳，從志文看，應在山西永濟地區（古蒲阪）。只存一冊拓本，該本道光年間為何紹基在山東濟南購得，始傳於世。原本現藏於上海博物館。

圖 4.3-9 《張玄墓誌》

圖 4.3-10 《張玄墓誌》例字一

1. 《張玄墓誌》的筆法特點

《張玄墓誌》屬於北魏晚期作品，此志和《張猛龍碑》在北魏碑刻中的位置，相當《曹全》和《張遷》二碑在漢碑中的位置，都是在各自時代的晚期集大成者。此志字徑雖小，然而結構精巧而疏朗，含有大字的氣魄；北魏碑刻多以粗獷、雄偉見稱，此碑卻顯得秀潤而細緻。帶有隸書遺意，嚴謹不失性靈，多變不離楷法，上接北魏早期書風，下啟隋唐門徑，為楷書走向鼎盛奠定了基礎，是魏碑從初期的粗獷豪強書風轉向典雅秀美的典型作品，可謂北碑中的佼佼者。

《張玄墓誌》的筆法特點主要體現在（圖 4.3-10）：

(1) 點畫多變，或圓或方，有的像水滴，有的呈三角形，有的寫成短橫，如「戶、永、松、良、其、奇、空、漢」。

(2) 因為通篇字形比較小，用筆能鋪能收，輕頓輕提，以起筆露鋒、提筆運鋒為多，收筆時是漸漸變粗而沒有明顯的頓按，故筆劃靈動多變、含蓄有味。臨寫時，應該注意筆毫提按和露鋒，才能得到形神俱得的效果和意境。如「玉、三、河、五」的橫畫。

(3) 橫向筆劃緊湊，多與豎畫不銜接，而不顯擁擠，豎向筆劃之間疏朗開闊而不乏呼應，筆勢曲直並用。如「澤、寶、墳、曜」。

(4) 筆劃保留濃厚的隸書筆意，捺畫取勢平展，甚至上挑，類似雁尾，如「人、之、令、徒、從、迅、邁、建」；撇畫長疏而且上挑，如「君、吏、阪」；「也」的豎彎鉤也有隸意。

(5) 戈鉤的變化較多，如「茂、成、流、歲」；一般轉折處折筆順勢使轉，也有委婉圓轉之筆，如「日、為、世、北」。

(6) 加粗筆劃，典型的是草字頭，如「茂」。此外如「丁、自、石」；增加點畫，如「牙」。

2. 《張玄墓誌》的結構特點（圖 4.3-11）

(1) 結構規矩中求變化，左緊右放，重心偏右，如「字、張、動、潔」；加大上半部比重，雖顯頭重腳輕，仍然緊湊穩重，如「皇、帝、昏、靈」。

(2) 字形偏扁方，雖然中間拉開卻顯寬鬆，雍容大度，寬綽有餘，形質而韻秀。如「瑰、行、蒲、悅、以、次、泣、魏、端、臨、純、故」。

(3) 伸展撇捺，極展擴充上勢，如「太、春、泰、參」。

圖 4.3-11 《張玄墓誌》例字二　　**圖 4.3-12** 《張玄墓誌》局部

(4) 行草書入楷，如「無、亥、欲、清」。

(5) 結構易位，如「裔、嚴、寇」；古字和異體字如「坤、葬、喪、寢、痛、族、休、映、殷、幹、冑、雙、翰、魚、刺、散、稾」。

(6) 字形大小對比雖然不十分明顯，但是也有差異，其參差變化很豐富，如「德與風翔」和「運謝星馳」（圖 4.3-12）兩句字裡行間分佈停勻，顯示出書寫者胸有成竹、從容不迫的心態，流露出溫文爾雅的氣息。愈琢磨愈感到此碑書法藝術的確不凡，非高手不能為之。

第四節 ○──────────
唐碑中楷的臨摹

一　歐陽詢《九成宮醴泉銘》

　　《九成宮醴泉銘》（圖 4.4-1）是記載唐太宗貞觀六年（西元 632 年）夏天，李世民在他避暑的九成宮院內發現了一口水質甜美的湧泉，並命名為「醴泉」的事情。魏征撰，歐陽詢書碑，立在九成宮內。《九成宮醴泉銘》不僅是歐陽詢書法的代表作之一，而且也是中國書法楷書系列中的佼佼者，堪稱千餘年來楷法的巔峰之作，在中國書法史上佔有極其重要的地位。初學楷書者從這塊碑入手，可以上追魏晉、南北朝書法，下窺唐宋以後各書法名家，無論轉向哪種書體都比較方便，因此，不僅為歷代學書者所重視，也是臨習楷書的範本，影響極大。

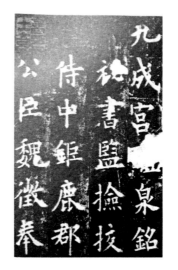

圖 4.4-1　歐陽詢《九成宮醴泉銘》

一 《九成宮醴泉銘》的筆法特點

1. 橫畫

短橫一般直鋒下筆，由輕而重，略頓即收，動作簡單，筆法俐落。長橫一般頓筆、方筆見多，棱角分明。短橫與長橫比例懸殊，形成強烈對比，造成中間緊湊、四周伸展的態勢。圖 4.4-2 ① 中的「上、其、正、暑、佳、善、言」等例字，不同于顏真卿、柳公權等人的楷書橫畫明顯地頓筆向下，橫畫下部比較平，弧度並不明顯，更沒有重按筆出現的頓角。

2. 豎畫

收筆凝重。垂露豎末尾略帶尖；懸針豎末端也不尖細，這說明書寫時要將控制筆的力量緩緩下行，保持到最後才提筆收鋒。作為主要筆劃時頓筆用方筆（逆鋒書寫），作為次要筆劃時多用圓筆或直鋒下筆，可帶些弧度，弧度向內收。如圖 4.4-2 ② 中的「仁、性、周、闕」。

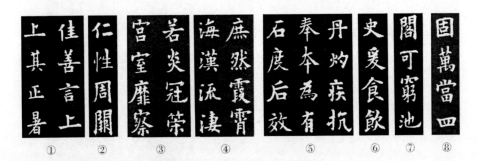

① ② ③ ④ ⑤ ⑥ ⑦ ⑧

圖 4.4-2 《九成宮醴泉銘》例字一

3. 點畫

多有棱角，飽滿含蓄。藏鋒點多用在位於中心的首點，也叫豎點。「宮、室、靡、察」等例字；露鋒點多用在字的其他位置，居右部時，要飽滿，呈三角形，方向不同，如「若」。在左部時，呈平挑狀，稍露鋒芒，如「炎」；也可寫成短豎，如「冠」、「策」；竹字頭的兩點也可寫成兩短豎。（圖 4.4-2 ③）

點畫之間講究互相呼應、連貫，最明顯的是三點水的寫法，保持了行書筆意。這是歐陽詢體楷書最有代表性的筆劃，其姿態多異，基本動態走向是：左下、下、右上，極富動感，類似行書中的寫法。如「海、漢、流、淒」；相同的點畫也講究變化，儘量不雷同，如「 」的寫法，呈輻射狀。另外，雨字頭的點畫雖然寫得很小，卻很有神采。如「庶、然、霞、霄」。（圖 4.4-2 ④）

4. 撇畫

書寫時要中鋒送筆，不可著急，切忌不能重重地撇出去，要緩緩送到底。歐書撇畫隨字而易，隨結構而變化，處理手法多不相同，也有藏鋒撇和露鋒撇之分。露鋒撇有的較細而直，弧度很小，如「石」、「度」二字；有的厚重而弧度大，如「後」字。「效」字的短撇，則秀如柳葉，格外俏麗。藏鋒或圓或方，「奉」、「本」等字，撇畫圓弧，剛勁有力；「為」、「有」等字，斜撇上粗下細，曲直不一，姿態百生；「丹」、「灼」等字，豎撇垂直，撇尖肥厚，帶有隸意；「疾」、「抗」等字，撇末收成豎鉤，極見力度。（圖 4.4-2 ⑤）

5. 捺畫

　　大都背部挺直，捺腳飽滿肥厚，敦實挺拔。作為主筆時，逆鋒入筆，見棱見角，如「史」、「爰」等字。或露鋒寫成反捺，還有個別捺畫的捺腳不出鋒，類似王羲之行書中筆法，可以看出歐陽學王書的痕跡，如「食」、「飲」等字。（圖 4.4-2 ⑥）

6. 鉤畫

　　一般短促含蓄，有的甚至幾乎沒有，有的卻出鋒很長。但是所有的鉤都沒有突出的捺腳（即「小腳後跟」）。如「閣、可、窮、池」（圖 4.4-2 ⑦）。初學者臨習鉤畫時，一定要牢記：不要像寫顏字、柳字的鉤畫那樣，在出鉤處回鋒頓筆，寫出明顯的捺腳後再挑筆出鉤。歐書中別具特色的筆法是他的鉤畫保留了很濃的隸書「雁尾」之形，出鉤之處自然、舒展，平緩而不浮滑。

7. 折畫

　　轉折處多寫成方折，折角乾淨利索，但沒有明顯的突出折角（即「小肩膀」）。如：「固、萬、當、四」的折筆（圖 4.4-2 ⑧）。

　　通過以上分析，可以歸納為四個特點：(1) 方筆與圓筆並用；(2) 藏鋒與露鋒結合；(3) 主筆多用藏鋒，起筆見棱角，次要筆劃多用露鋒，直接書寫；(4) 粗細變化較大，飽滿凝重。

二 《九成宮醴泉銘》的結構特點

《九成宮醴泉銘》作為唐楷中的經典法帖，其獨特之處是楷法達到了極則，它在楷書結構上表現出的其他楷書字帖所難以比肩的準確、精到，具有統領楷書結構的規範和標準，形成了處理楷書結構的不二規律。

《九成宮醴泉銘》的結構，不僅符合法則要求，而且還更有變化，筆劃之間距勻落，以變化筆劃本身的肥瘦來避免呆板，即在整齊中又有不整齊的存在，增添了靈活的感覺。如「龍」的右半部三橫變為三點；「詢」的右半部中「日」靠左；「典」字的中間兩豎有所變化等。（圖 4.4-3 ①）

此外，《九成宮醴泉銘》在結構上的特點還有以下幾個方面。

1. 左緊右松

為了適應人們視覺上的均衡感，漢字結構一般多是左讓右，上讓下。歐陽詢更加強調了這種手法，加長橫畫或其他筆劃的右部，使得它的結構更具特色，甚至產生了「過」的感覺。但是，卻絲毫不影響字的美觀，反倒增加了幾分情趣。如圖 4.4-3 ②中的「年、池、泰、德、隨、杖、體、壞」等例字。

2. 縱向取勢

歐體一般多採取縱勢，有人評其書為「戈戟森列」，就是指他的字體修長，其險勁給人以直立挺拔、嚴正肅穆之感。左右豎筆，上緊下寬，常作成中部向字心凸進之勢，精神撐挺。以「葛」、「碧」、

「台」、「舊」等字為例，如果測量會發現這幾個字的高和寬比值都接近 0.618，符合黃金分割比，屬於美的形體，如果再長就不好看了。（圖 4.4-3 ③）

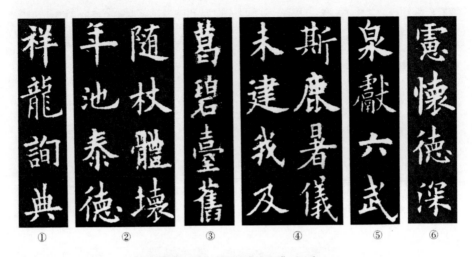

圖 4.4-3 《九成宮醴泉銘》例字二

3. 中心緊縮，四周伸展

收縮和伸展是對立統一的矛盾。歐字體態修長挺拔，與合理的伸縮有很大的關係，只收不伸，只伸不收都不成規矩，也不好看。中心緊縮，就是將所有的筆劃向中心集中靠攏，中心部分寫緊、寫密，這樣騰出四周位置使作為主筆的橫向、斜向筆劃可能伸展，形成直立高聳、修長挺拔的態勢。同時，由於伸展的餘地大，更可以使字形平穩或險絕，產生聯想。如「未」字，兩橫左長右短，伸長捺畫；「建」字中「聿」部緊靠左部，捺畫右伸等。（圖 4.4-3 ④）

4. 對比誇張

如果細心觀察，不難發現在《九成宮醴泉銘》中有的字特別大，

有的字特別小，小字多半筆劃較粗，大字因其筆劃多而顯細；一個字中也是長短、粗細不同，這種變化構成了歐書結構對比強烈、誇張適度的特點。總的看，筆劃多的字大一些，筆劃少的字小一些，這與北魏《張猛龍碑》有異曲同工妙。又如「泉」字中間一小細橫，對比極為明顯，但並不影響結構比例。「獻」和「六」字之比，如果同等處理，要不顯得臃腫，要不顯得纖弱。「武」字有意識寫長戈鉤，字形誇張，別具一格。（圖 4.4-3 ⑤）

5. 安排巧妙

平整中見險絕，是《九成宮醴泉銘》結構中的一大特點，雖然作者有意識將字的右半部加大，或將部分結構向右偏移，如「慮」、「懷」、「德」、「深」等字，由於中心垂直，重心穩固，加之安排獨具匠心，使得字不僅沒有傾斜之感，反顯得活躍，富於生氣。（圖 4.4-3 ⑥）

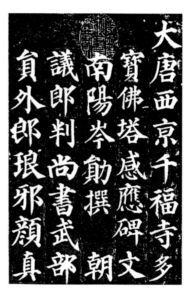

圖 4.4-4 顏真卿《多寶塔感應碑》

二　顏真卿《多寶塔感應碑》

《多寶塔感應碑》（圖 4.4-4）是顏真卿 44 歲時所書，岑勳撰。刻于唐天寶十一年（西元 752 年），原立于長安城定坊千福寺，宋元祐年間移入碑林，現藏于西安碑林博物館，屬於國寶級文物。碑文記

述佛教天臺宗和留楚金禪師創建多寶塔的事蹟。作為學習顏體楷書先取規矩法度入門，這塊碑確實是最佳的選擇，也是自唐宋以來至今初學楷書的樣板。

一 《多寶塔感應碑》的筆法特點

1. 橫畫、豎畫

用筆橫細豎粗對比適度，運筆豐厚，骨力遒勁。起筆、收筆極其嚴謹，一絲不苟，沒有輕率和隨意的地方。提按分明，起筆多逆鋒，間有方筆，橫畫至收筆處多輕提漸細，然後向右下頓筆，形態生動多變。見「三、年、筆、畫」等橫畫，「平、中、下、界」等豎畫的字例。（圖 4.4-5 ①）

2. 點畫

起筆、頓筆、收筆，保持中鋒行筆的穩健。見「以、法、飛、寫」等字例。（圖 4.4-5 ②）

3. 捺畫

在行筆鋪毫時漸漸發力，讓筆毫儘量都鋪開，中鋒行筆到停頓處回鋒提筆帶出捺腳。顏體捺畫弧度較大，關鍵是鋪毫要穩、准，一定全力穩重

圖 4.4-5 《多寶塔碑》例字一

送到，回鋒、提筆出鋒要果斷，猶豫不決和反復揉搓，會造成跟部淤墨而肥腫不堪。撇畫應該果斷，弧度不可大。見「之、及、夜、發、入」等捺畫和「乃、力、乎」等撇畫字例。（圖 4.4-5 ③）

4. 鉤畫

儘管出鋒方向與捺畫不同，且形態比捺畫要複雜，但是方法卻是大同小異，基本要領在於入鋒可藏可不藏，行筆中鋒到鉤畫的跟部需要隨著出鋒方向先駐鋒停頓轉換，然後轉鋒回到鉤跟部左挑或右挑出鋒。見「乙、也、孰、胤、子、牙、手、事」等鉤畫字例。（圖 4.4-5 ④）

5. 折畫

寫法與橫畫、豎畫基本相同，但是要注意折畫的不同形態變化。顏體轉折沒有明顯的「聳肩」現象，折角多下垂。見「號、蓴、而、為、永、母、象、豫」等折畫字例。（圖 4.4-5 ⑤）

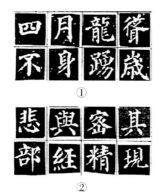

①
②

圖 4.4-6 《多寶塔碑》例字二

二 《多寶塔感應碑》的結構特點

1. 字形大小基本一致

筆劃少的字與筆劃多的字基本一致，不像歐陽詢處理字形大小懸殊。見「四、月、龍、聳、不、身、踴、歲」等字例。（圖 4.4-6 ①）

2. 字形方正

字形方峻秀潤，結構平穩端莊，外形飽滿，字內各部借讓布白勻齊。見「悲、與、密、其、部、經、精、現」等字例。（圖 4.4-6②）

第五節

大楷、小楷的臨摹

一　大楷的臨摹

臨摹方法寫

　　大楷字，運筆要穩健，起筆、行筆、收筆要沉著，提按要分明，筆力要送到位，不能輕飄草率，應該堅定沉實，給人以一種巨大的張力，要有入木三分的立體感和彈性。不能一味單純地追求方筆或圓筆，而忽視了筆劃的厚實。

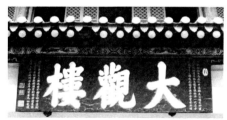

圖 4.5-1　**雲南昆明大觀樓匾額**

　　大楷的創作，首先應該注意謀篇佈局，做到思考在先，胸有成竹。這裡需要明確以下幾個方面：

　　一是確定書寫場所和位置。楷書端莊、醒目、遒勁、易識，特別適合用在殿堂、廟宇、學校、機關、博物館等莊重、嚴肅、正式之

地。（圖 4.5-1）

二是應該突出節奏感和強調協調感。應該儘量在楷書固有的整齊勻稱中凸現大小、長短、寬窄、參差、錯落、疏密等特點，以求變化。同時要注意處理好筆劃的粗細、空間的黑白對比關係。結構要收緊，做到黑多白少，墨氣充足，即筆劃要粗壯，筆劃之間的留白要少。

三是儘量一氣呵成、一揮而就，減少對筆劃的修描填塗。

四是結構一定不能鬆散，應該以茂密為主，還要防止過於緊密而墨氣太重，大楷要寫得離遠看還能看出筆劃之間的空隙，否則不透氣影響精神。

章法上要注意相互照應及氣勢的連貫。在筆順關係和排列組合上要有條不紊、留有餘地，即從容書寫、留出適當間距。豎式書寫時要把握住中軸線不要左右偏離。橫式書寫時，要注意字形的長短搭配、相同筆劃的揖讓變換，避免雷同。

二 範本簡介

南朝梁陶弘景《瘞鶴銘》、北朝鄭道昭《雲峰山石刻》、泰山經石峪《金剛經》石刻、山東鄒城市（原鄒縣）四山「岡山、尖山、鐵山、葛山」諸摩崖石刻都是著名的大字學習楷模。

1. 「大字之祖」《瘞鶴銘》

《瘞鶴銘》（圖 4.5-2），無書寫和刻立年月，傳為南朝梁陶弘景所書。據宋黃伯思（長睿）考證，刻于梁天監十三年（西元 514 年）。原刻在江蘇鎮江焦山西麓崖壁上。宋代時候曾遭雷擊崩落于長江中，碎為五塊。殘石現陳列在寶墨軒廊大院的碑亭中，存 30 餘字。

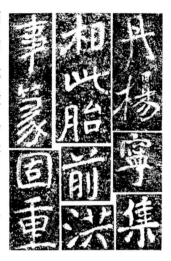

圖 4.5-2 《瘞鶴銘》

此碑銘原文雖然是就著山岩書石，各行之間的疏密，每行字的多少大小都不整齊。書寫者參入篆書筆意，中鋒用筆，線條雄健凝重，加之風雨剝蝕，效果獨出；筆劃儘量舒展，如橫畫、撇畫、捺畫伸長很多，營造出支撐框架的重力感，字形結構中心凝聚，所以顯得體格開張，氣勢宏大放逸。由於每個字大小錯落，曲折誇張，有的平穩，有的向左下傾斜，有的疏散，有的凝聚，造成章法上的平衡，有很高的藝術品位。

2. 顏真卿大楷

顏真卿的大楷作品主要有：《鮮於氏離堆記》（圖 4.5-3）、《東方朔畫贊碑》（圖 4.5-4）、《逍遙遊》、《大唐中興頌》（圖 4.5-5）等。

《鮮於氏離堆記》，清道光十年（西元 1830 年）郭尚先、吳梁傑在四川省新政縣離堆崖下訪得。殘存五石，共 47 字，還有半字 7

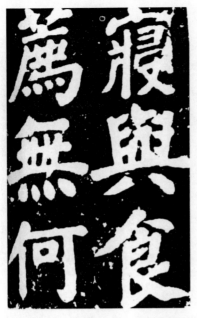

圖 4.5-3　顏真卿《鮮於氏離堆記》

圖 4.5-4　顏真卿《東方朔畫贊碑》

個，書法風格雄健清勁。

　　《東方朔畫贊碑》，唐天
寶十三年（西元 754 年）十二
月立於德州。晉夏侯湛撰文，
為顏真卿 45 歲時所寫，大楷
字徑約十釐米。大字書法平整
峻峭，深厚磅　　。此碑已初具
後來顏書的規模，在研究顏書
的發展上有重要意義。

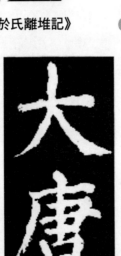

圖 4.5-5　顏真卿《大唐中興頌》

《大唐中興頌》，又稱《中興頌》，唐上元二年（西元761年）元結撰文，顏真卿63歲書，大曆六年（西元771年）六月刻于現在湖南祁陽縣浯溪邊上最大的一塊摩崖石壁上。此文記平安祿山之亂，頌唐中興之事。此刻石書風磊落奇偉，石質堅硬，經千年尚保存完整。

　　顏真卿的大楷是後人學習榜書的主要範本。顏體楷書的總體風格特點是雄偉、壯健、寬博。特別適合表現醒目、突出、粗壯並且大氣磅　的榜書。點畫肥壯厚實，偏向於圓；有的長筆劃中段粗於兩端；左右直筆中部基本向外凸出；縱向筆劃多粗於橫向筆劃；鉤、捺畫出鋒處常常出現缺角。結構基本呈外緊內松，即字形中心比較寬鬆，四周相對收斂，筆劃不向外伸展；筆勢多是「平畫寬結」，也就是取勢繼承了隸書的一些法度，保留了隸書的筆意，筆劃比較水準，斜度不明顯，布白顯得平穩和寬博。每個字大都撐滿格。字與字之間的距離也非常緊密，給人飽滿、結實的感覺。但是也有人認為顏字過於粗壯，接近於笨拙，屬於見仁見智之別。

3. 宋蔡襄《萬安橋記》

　　宋人大楷除蘇軾《表忠觀記》、《豐樂亭記》、《醉翁亭記》等後人重刻碑以及黃庭堅大楷《詩送四十九侄》等傳世外，其餘不多見。蔡襄《萬安橋記》（圖4.5-6），又稱《洛陽橋記》，書於北宋嘉

圖 4.5-6 蔡襄《萬安橋記》

祐五年（西元 1060 年），現藏福建省泉州城東蔡公祠內。書法端莊沉著，基本以唐顏真卿楷書為本，圓潤有餘，撇筆、捺筆力度遜于顏楷。蔡襄的另一塊大楷書《晝錦堂記碑》，現藏河南省安陽市韓公祠。

4. 明清及近人榜書

明清以後，學顏、柳書作大楷者屢見不鮮，其中不乏出類拔萃者。

(1) 董其昌書《周子通書》

董其昌《周子通書》（圖4.5-7），紙本，大楷，軸。縱189.4 釐米，橫 154.5 釐米。現藏臺北故宮博物院。筆劃遒勁，行筆速度較快，不甚精到，時有筆鋒分叉。結構存顏書遺韻但缺風神。

圖 4.5-7 董其昌《周子通書》

(2)「碑林」

圖 4.5-8 西安碑林匾額

位於陝西西安碑林博物館碑林廣場的碑林亭上的匾額「碑林」二字，雖未見署名，但儼然出自於大家之手，抑或後人所集字。書法融顏、柳楷書之筆法，茂密緊湊，端莊工穩。（圖 4.5-8）

二　小楷的臨摹

臨摹方法

　　小楷本來是為了抄寫、批註之類實用需要而產生的，儘管後來逐漸演變，風格奇出，但工整劃一始終是書寫小楷應該具備的基本要求。即：筆劃清楚、平穩，結構勻稱、大方，佈置得當。起筆、運筆、轉筆、收筆，每個字都要具備完全，通篇體勢要統一，輕重、疾澀、粗細變化要合乎法度，結構要舒展開疏，不能過於緊縮局促。章法要求可以橫豎行平正，也可只求豎行貫氣，不求橫行相平，每行首字和末字應該基本與鄰行相齊。腕下基本功要純熟、扎實，能夠連續寫上百上千字，這需要很頑強的意志才能做到，難度是相當大的。

　　臨摹要求也是如此。學習小楷的方法是根據具體情況而定的，即可以「從近到遠」，也可以「自上而下」。從近到遠，指的是先從近代名家小楷作品臨起，而後循序漸進，拾級而上。一般來說，應該先打好中楷的基礎，具備一些楷書運筆和駕馭結構的基本功後再臨摹小楷。寫小楷最重要的是對毛筆的控制，應該用腕力而不是運指來寫小楷，落筆要輕，動作要小，有些動作幾乎無法用語言講出來，只能靠自己的感覺。比如最常用的提按，在不足一毫米寬的筆劃上要表現出細微的輕重、粗細甚至圓潤的變化來，是不可能像寫中楷那樣有明顯動作的。無論大楷、中楷還是小楷，在結構上沒有多大差別，唯一的區別是筆劃粗細不同，小楷寫好了放大數十倍結構仍然立得住，大楷也如此，縮小以後照樣沒有問題。只是寫小楷切忌急躁，不可一味求

快，筆劃漂浮。

二 臨摹範本

1. 東晉王羲之《黃庭經》

著名書法家林散之說：「小楷要寫《黃庭經》，先楷後行草。」縱觀歷代小楷名作，面目各有不同，總結其共同的特點，無不從古代小楷範本取法。所謂古法，現在看來，多繼承以鐘繇小楷為核心的筆法圭臬，隨其筆勢自然發展，不主故常，筆斷而意連，筆短而意長，筆劃精到，追求質樸，神氣完足。傳王羲之所書《黃庭經》之所以為人稱道，成為範本，原因也在此。

《黃庭經》（圖 4.5-9）墨跡不存，僅為刻石。

從筆法上看，筆劃儘管粗細、長短、曲直變化豐富，整體感覺還是歸於勻稱。用筆橫畫稍提輕舒，捺筆曳帶健朗。運筆凝練渾厚，絕少露鋒。

從結構上看，精緻嚴謹，優美自然，因字而異，抱合開拓、上下承繼、左右虛實、借讓得體，比例舒展合適，呼應巧妙，沒有雕飾之痕。

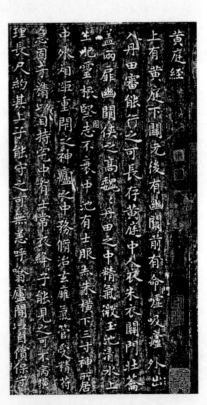

圖 4.5-9　王羲之《黃庭經》

従章法上看，行雖不直，氣勢強直貫通，通篇錯落自然，一派雍容和穆氣象。

2. 敦煌遺書中的唐人楷書

《敦煌遺書》包括從晉、十六國、北魏、北周、隋、唐、五代一直到北宋的數萬件墨跡。敦煌遺書書法源於西漢的「簡書體」，後世多稱之為「經書體」。其中的唐人楷書墨跡比以前的寫經書更加成熟與完美，其渾厚樸素的用筆、肥瘦相宜的筆劃、美巧端莊的結構都非常適合初學楷書者臨摹學習。我們從馬負書編選的《〈敦煌遺書〉唐人楷書》（甘肅人民出版社 1988 年版）一書中摘選部分字例供借鑒參考。

圖 4.5-10 《敦煌遺書》字例一

唐人寫經的書法運筆技巧高度純熟，書家控制筆鋒的能力非常過硬，筆劃儘管很細，但是即使放大看，線條的品質感還是相當結實有力的。如圖例中「一、言、苦、事」例字的橫畫，「十、中、同、壯」例字的豎畫，「人、有、乎、名」例字的撇畫，「之、父、及、是」例字的捺畫，「也、已、先、就」例字的鉤畫（圖 4.5-10），「不、以、於、縛」例字的點畫，「切、泥、深、摧」例字的挑畫，「而、眼、意、團」例字的折畫等等。小楷沒有必要講究逆鋒和藏

鋒，只要寫出提按的感覺。

圖 4.5-12 《靈飛經》石刻拓本

圖 4.5-11 《敦煌遺書》字例二

　　寫經書體形態多處理得比較扁方，這是因為豎行書寫時保持行氣連貫的審美需要，顯得每行墨色十足，整體感覺好。因此，唐人除了在結構上保持嚴謹之外，有意識地將本可以拉長的豎畫都寫短，這樣每個字形就達到比較方正了。如「母、迦、本、畢」等例字（圖 4.5-11）。但是也並非所有都如此處理，如「身、利、別、到」，隨形就長。特別是「利、別、到」三字，反倒寫得很緊湊。充分展示了寫經高手駕馭楷書結構的能力。

　　我們通常願意把楷書結構寫成左緊右松，上緊下松，而唐人寫經高手卻將字形處理成左松右緊、左長右短，透出一種異樣的風采。如

「色、念、餘、還、安、愛、作、能」例字。這對於我們楷書創作的探尋途徑無疑是一種新的啟示。

3. 唐《靈飛經》墨跡四十三行本

對於學習小楷者而言，與傳世《靈飛經》石刻拓本（圖 4.5-12）相比，《靈飛經》四十三行本（圖 4.5-13）更顯重要。其書法可以說是字字珠璣，清新秀潤。運筆嚴謹靈活，筆意骨力挺拔，露鋒起筆，收筆含蓄豐腴，呼應、映帶之跡躍然紙上。結構規整嫵媚，長橫筆、捺腳或折鉤等作主筆，形成字形稍扁，穩健端莊。保持著明快、簡練而不做作的意趣，與晉人那種自然質樸的蕭淡氣息比較接近。

《靈飛經》四十三行本，用筆輕逸，似不著力，但是起落不苟，露鋒起筆，勁挺清秀，收筆含蓄飽滿。筆劃嚴謹沉靜，精微細妙，橫畫細長，豎畫、折畫粗壯，粗細有別，遊刃有餘，從容不迫。筆劃疏闊，筆意既脫得開，又分得清。文征明說：「小字貴開闊，字內間架

致也
九疑真人韓偉遠昔受此方於中岳宋德玄
德玄者周宣王時人服此靈飛六甲得道脈
一日行三千里數變形為鳥獸得真靈之道
今在嵩高偉遠久隨之乃得受法行之道成

圖 4.5-13 《靈飛經》四十三行本

宜明整開闊，一如大字體段，諸美皆具也。」一些字的長橫、長捺、
戈鉤伸展自如，有些捺筆極重，風神獨具。

　　結構處理方面，由於不少字的橫畫處理得很長，豎畫又顯得較
短，所取的體勢為橫勢，字形扁正，形態穩健端莊。主筆橫畫舒展，
其餘筆劃皆收斂，形成張弛有致，節奏顯出。

　　《靈飛經》四十三行本縱有列，橫無列的章法構成蕭散、簡靜之氣，充滿參差錯落之美。縱覽通篇，無阻無礙，滿目清爽。行距寬，字距小的布白，形成整體上氣韻疏通暢達的行氣，有「雖疏猶密」之感。參差中求自然，錯落中求連貫，雖多有空白但神氣卻密。

4. 元趙孟頫《汲黯傳》

　　小楷《汲黯傳》（圖 4.5-14），系趙孟頫在元延祐七年（西元 1320 年）九月十日手抄，時年 67 歲。用筆既嚴謹又不過於拘謹，飛動又穩重沉著。起筆多用露鋒，提按明顯，輕重得宜，收筆稍重，不覺突兀。行筆剛健挺勁，峻利而不失溫和，節奏舒

圖 4.5-14　趙孟頫《汲黯傳》

緩。筆劃使轉從容，凝重內含，疏淡穿插，間有章草、隸書筆意。

　　《汲黯傳》行間兩側有朱絲為界格，直行左右協調，橫不成列，互為相得。通篇小楷形態總體偏扁，但有些字卻寫得較長，變化很大，生動有致。結構雖然有的比較緊湊，但總體看寬綽有餘，顯得意態雍容，隨和自適。有些行段的字與整篇前後的筆法不大一致，顯得多了些率意，行筆較快，提按也不明顯，有前後不太連貫的感覺。

第五章 ——

楷書創作實踐

楷書的章法

一　對章法的理解

　　書法上講的「章法」，是書法創作的一個組成部分，指的是書法作品謀篇佈局的法則。書法上所講的筆法，也稱用筆，是每一筆劃的書寫方法。字法也稱結構，即結字的方法，處理的是筆劃與筆劃、部件與部件之間的關係。章法也稱「布白」，主要處理的是字與字、行與行、正文與落款、鈐印之間的關係。墨法主要研究的是如何使用墨色。章法以筆法、字法為基礎，筆法和字法最終受到章法的制約，服務于章法。一個筆劃、一個字可以寫得很好，但是如果在整幅作品中組合得不合適，關係沒有處理好，同樣不是成功的作品。

　　書法作品主要是黑（墨）和白（紙）組成。由黑色點畫線條構成的黑色空間和由線條分割的白色空間形成一個統一的整體，章法上叫「計白當黑」。沒有白的襯托，就顯不出黑色線條和字形的美；宣紙上哪怕是只寫一條橫線，實際就等於把白色空間分割成相鄰的兩個部分，橫豎兩條線交叉就等於把白色空間分割成上下左右四個部分。所以章法還叫「布白」，說明「白」是要「佈置」的，要講究留白的空

間造型，面積的大小、寬窄、長短、形狀等。離開對「白」的藝術處理，也就不成其為「章」了。因此，章法要遵循一定的視覺規律和基本程式。

楷書章法的研究物件包括幅式、佈局、題款、鈐印。具體到研究方法上：一是研究楷書作品中的整體與局部、黑（點畫）與白（底色）、虛（空白）與實（字形）之間如何發生作用，如何處理筆墨，體現字與字、行與行之間的疏密、正斜、對比、穿插、挪讓、顧盼、呼應等關係；二是對楷書作品中的分行、落款、鈐印等傳統審美樣式進行分析，指導楷書的創作。

二　楷書章法的基本要求

一 因文選幅，量紙定字

中國書法傳統的是漢字從上到下、自右及左的書寫格式。這樣的書寫習慣也促進了漢字的簡化和方塊字的形成。

根據書寫內容字數選擇確定書寫材料（主要為紙質，次之為織物類、石質等）的篇幅、規格、數量、範圍是書法創作的基本要求。需要注意的是：第一，應該考慮周邊留夠空白，不要出現字過大而紙顯得局促擁擠，或者字過小而紙留白太多顯得空曠小氣等缺少總體把握的失控現象。第二，字數較多的書寫內容應該進行仔細排版計算，找出最佳構圖佈局。

▣ 格式適當

每個字、字與字之間、行與行之間都應該遵循「空白均勻」的原則，如圖 5.1-1。楷書單字很多寫在方形界格中，需要十分注意字與界格的位置、比例、關係。楷書作品基本上是依據方格進行書寫安排的，更需要注意行與行之間的布白，因為行間布白對整幅作品章法的虛實得當、靈動有序具有決定作用。

楷書創作中章法大多採用兩種佈局形式，即「縱有行橫有列」、「縱有行橫無列」。也有「縱無行橫有列」的形式，一般用得較少。當前楷書創作也有作者採用沒有行距、字距的章法。

楷書作品可以借助顏色界格增加佈局縱橫行列的整齊之美，使黑字、白紙、界格、紅印相得益彰，互添其彩。界格一般多畫成方格、扁方格或長格，楷書每字居其中，方格即行距字距相等的形式，扁方格即行距寬字距窄的形式，長格即只有縱線而無橫線，可以按照縱有行而橫無列的形式進行創作。

1. 縱有行橫有列

傳統楷書作品的格式一般多為縱成行，橫成列，自右向左書寫。這是一種平均的、等距離的分行佈局形式，又叫「梅花格」。特徵是字距、行距都相等，每行字數相等。清晰明確，橫豎成行，字正行直。或者行距大於字距，每行字數相等，即所謂的「字密行疏」書寫格式。

這裡我們選用現藏河南洛陽博物館的北魏《高猛妻元瑛墓誌》

圖 **5.1-1** 文征明小楷《離騷經》

之壽安里二宮權慟遑遑同傷詔曰高氏姑長樂長公主四德草徽柔儀猶
譽方享遐蹕戒昭閨乾庵至覺背袁慟抽惋不能自任可贈雅綵八十匹絹
八百匹布八百匹給東薗祕器臶腸三百斤可遣鴻臚監護喪事二季三月
十日將合窆於司空文公之阡衆□□□痛丹青之易歇將陵谷之難久玆
銘徽烈俾貽不朽其辭曰
鑾風不競淪胥命叶光在厝終程天鏡行夏乘殷重基累聖北都既從南
風在詠周脰脛菫荼如飴篤生良媛易不若茲女畐起則形管興舞溫恭
為性仁讓爲基二既有行來儀若子居滿不溢慎終如始親事鑿射蔡麻
蓁柔儀巳楊陰德唯理人生若每日古同鈒儦如風爥麗若吹煙脩焉若是
于嘆上天叐朝華屋投宿玄泉芒芒遠旬雀遝叵冊見何期一暝方遽如
慕巳歇若疑行及蘩蘇江復有芳山皖

圖 5.1-2 《高猛妻元瑛墓誌》

（圖 5.1-2）為例，將黑底白字的墓誌拓片轉換成白底黑字效果來表現一下界格的感覺。

2. 縱有行橫無列

縱有行橫無列的特徵是：行距大於字距，每行字數也不相等。如明代文震亨楷書作品《跋王羲之快雪時晴帖》（圖 5.1-3）。

從楷書作品整體考慮，無論橫幅或立幅，豎排每列字數較多的書寫內容。首先注意位於正文最後一列左下角不要寫滿，應該留出不少於本列字數三分之一的空格，這些空出的位置形成的空白，就是章法常說的「透氣」或「留白」。其次，「單字不成行」。豎排每列字數較多的書寫內容應該避免正文最後一列只寫一個字。

圖 5.1-3 文震亨《跋王羲之快雪時晴帖》

三 首字管領

楷書作品第一行的第一個字是整幅章法的關鍵，起著統領全篇的作用。第一個字的點畫、姿態、結體、墨色，實際上就是為以後所有的字定了調子，都應該按照這個字的標準去書寫。這樣說並不為過分，根據我們的經驗，儘管寫第一個字時狀態可能有些拘謹，放不

開，需要逐漸調整。但是首字沒有寫好或不到位，那必然要影響到下面字的繼續書寫，不如重新創作。孫過庭在《書譜》說的「一點成一字之規，一字乃終篇之准」，就是強調了這個作用。

四 字字意別

作為楷書藝術作品，應該盡可能地堅持和遵循「合理有據、自然有序」的變化原則進行創作。楷書作為正書的一種，要求字形大小一致，不能忽大忽小，而這一點恰是行草書所要求的變化之處。所謂字形大小一致是相對的，絕非數學上那種精確的概念。因為書法作品的欣賞是為人的眼睛所看，而不是用尺去量。也正因為人心理學上的感官錯覺作用，才容易把兩個大小相等、形狀相同而顏色不同的物體產生不一樣的感覺。楷書中如果把筆劃少的字和筆劃多的字都寫成一樣大小，那麼就會產生筆劃少的字要大於筆劃多的字的錯覺。這也是許多書家把筆劃少的字寫小的根本原因。

五 行氣貫通

楷書作品還有一種類似行書有列無行的章法，每列字數不相等，可多可少，字距或疏或密，行距較寬。這種章法，需要使每列字的重心相對，中心儘量落在一條直線上，有行氣上下貫通，一氣呵成的感覺。如果布字左右歪斜，偏離中心線，會使人產生雜亂無章的印象。

楷書儘管字字獨立，筆筆斷開，看起來互不關聯，但實際上是氣韻相通的。因為，即使是楷書，除了它的第一筆和最後一筆外，其他

任何一筆都是前一筆的延續和下一筆的開端，就是「貫氣」。這是傳統書法最為強調的藝術形式之一，不論何種書體，一幅作品必須是一個不間斷的完整的連貫動作，在相對集中的時間和空間裡完成。從宏觀角度和時空層面的意義說，楷書也可以認為是「一筆書」。

六 款識適宜

1. 款識與落款

「款識」，一指古代鐘鼎彝器上鑄刻的文字，二指在書畫上的題名。「識」，指記載，亦特指古代鐘鼎上凸出的文字。

款識，具體到書法作品實際就是書寫內容正文以外自題或他題的有關說明文字，簡稱落款，又稱小款。

落款是書法作品整體的重要組成部分，包括落款的形式與內容。沒有落款的書法作品不是完整的。

落款分為上款和下款兩個部分，有上下兩款者稱為「雙款」。雙款中的上款多為接受作品者或單位的名字、名稱，個人受書者一般都省略姓氏（名為單字者除外）。下款主要書寫正文的出處、標題、書寫時間、書寫地點、書寫者姓名。下款最後還包括書寫者加寫的個人年齡。有下款無上款者稱為「單款」。只落書寫者名號（一二字），稱作「窮款」。

2. 落款的通常慣例
⑴上款部分的稱謂

上款部分的稱謂必須注意符合受書人的身份。題上下款的稱呼，不同情況下有不同的格式。上款一般不題寫受書人的職務或官銜，因為這樣有悖於以書會友的初衷，而且容易產生應酬之嫌，應該避免流於庸俗。另外，受書者年齡小則沒有必要表示謙虛而題寫「××方家指正」之類的過謙詞。總之，題款既要恰如其分，又要具有時代氣息。

⑵ 上款首碼、謙辭尾碼和序跋語

上款部分受書者的稱謂需要附加必要的首碼、謙辭尾碼和序跋語。

謙辭尾碼有：××正、雅正、法正、清正、斧正、哂正、指正、正之、正腕，××教、教正、雅教、清教、見教、台教。受書者向書寫者求字時，應該使用××屬（通「囑」）、雅屬、屬正、命筆。還有上款也寫××清鑒、命筆、一笑、補壁等等。

書寫自作詩文，一般上款應該寫明「××兩正」，就是恭請受書者既正詩文又正書法。「××雙正」，是受書對象為夫妻或兄弟。贈與單位的書法作品，一般應該寫明單位名稱和留念、惠存、存正等。

⑶ 下款的首碼、謙辭尾碼

下款部分和上款一樣，也需要附加必要的首碼、謙辭尾碼，並書寫署名、籍貫、正文內容標題、時間、地點。

署名加謙辭尾碼有：××書、筆、錄、識、臨、記、楷，××謹

書、恭錄、奉題、拜書、漫筆、習楷、敬書、敬錄、試筆、試紙、學書、奉書、揮汗、戲筆、敬題、再臨、初學、左筆、指書、遊戲等。下款中落「題」、「署」者，語氣一般為自上而下，如果為表示謙恭，適宜寫「錄」或「書」。

書寫者籍貫的寫法可以籍貫加署名，也可以署名後加籍貫。

正文內容全文抄錄，出處詳寫，就要寫全標題，如果選錄或摘錄一句，要注明「選錄毛澤東沁園春雪下闋」、「蘇軾念奴嬌句」。全文抄錄，出處略寫，可簡注「陸游句」、「辛棄疾詞句」。

書寫時間可以注明西曆年月日或農曆年節氣、季節和月令以及別稱，但是，不能西曆與農曆年月混用，如：二零零三年端月；也不能農曆的年和季節混用，如：甲申年春。可以簡寫成甲申春，甲申之春，或者甲申年暮春。書寫地點的範圍可以大，也可以小。有的寫在姓名之上，有的寫在姓名之下。

落款還有寫明書寫者年齡的。但是寫明年齡的多為年事已高且較有成就的長者或初出茅廬的兒童。中青年書寫者若落款中寫明自己類似「時年廿有三」，倒也未必是錯誤，只是非常罕見，亦有貽笑大方之嫌。

3. 落款的格式
⑴ 分佈得當

為保持楷書作品中款識與正文的完整性，整個落款的位置與正文的距離應該和正文之間的行距相等，把下款當作一行正文來寫，形成

渾然一體，遠近適宜的佈局。下款上下不能頂邊，與正文上邊和下邊平齊。無論是單行還是多行落款，整體高度儘量居中，不要超過正文末行的首字和尾字。

⑵ 主賓分明

楷書作品一般正文字大，款識字小，正文佔據主要位置，上款一般題在正文的右上角，也可以與下款一起題在正文的左側。為表示對受書者或單位的尊重，書寫者的姓名應該低於受書者或單位的姓名或名稱。還有要注意的是，大楷作品的正文與款識比例基本控制在二比一為合適，中楷、小楷作品的正文與款識比例應該基本一致。

⑶ 用字合體

書法作品正文與款識字體的選擇順序應該是正文字體在前，款識字體在後，與書法發展史相順應。作為早於草書、楷書、行書的篆書、隸書不能作為草書、楷書、行書的落款。行書落款適合於篆書、隸書、楷書、行書的正文，這樣正文莊重，款識靈活。草書則必須正文和落款一致。楷書款雖然適合於篆書、隸書和楷書的正文，但是規整有餘，活潑不足。至於篆書款落篆書正文、隸書款落隸書正文，未必不可，終究單調乏味而缺少變化。

4. 疊用字與筆誤的處理

書法創作中，同一字形重複連續出現的漢字，或者重複連續使用卻不在一個短句裡（因為書法作品沒有標點分離）的漢字，稱為迭用漢字。在字的右下側或左下側加注兩條短橫線表示此字為重複連續使用的疊用字。在進行楷書創作時，對於內容中疊用字的雷同，還可以

採用異體字或不同筆劃變化的處理手法增加作品形式的美感。

　　書法創作中對於筆誤的處理，每個錯字都是在其右側加上三個點至四個點表示誤寫。這樣做，既不影響整體美觀，也起到了標注的作用。後世書家多沿用此法。脫漏內容或漏字，辦法只有兩個：一是重新創作；二是把脫漏字附加在邊款裡補充說明。

5. 鈐印
⑴ 印章種類

　　印章也是落款的重要組成部分。楷書作品常用印章的主要有名章、閒章和肖形章。名章，即書寫者的姓名章，可以單具姓氏、名、字、號，也可以姓名俱全，還有將書寫者的籍貫、裡居與姓氏刻在一方印章中，如「長安李氏」。閒章其實不「閑」，根據所鈐位置不同，分為鈐在正文起首處的「引首章」和鈐在書寫者姓名下面的「壓角章」。引首章的文字內容一般多為名言警句和表達書寫者的學書經歷、藝術追求、志向情趣等，引首章很少使用正方形，多為長方形、圓形、半圓形、橢圓形、葫蘆形、瓦當形或隨形（即自然形）等。壓角章的文字內容一般多為書寫者的年齡、居所、齋館號等。壓角章多使用正方形。肖形章就是我國傳統的十二生肖或是作者喜愛的其他動植物形象之章。

⑵ 鈐印位置

　　印章與題款要配合，印章印面一般應該小於落款字體，至少要與題款字形大小相等而不能大於其題字。鈐印宜少不宜多，一兩方足矣。一幅作品中同時鈐印引首章和壓角章，習慣採用對角線交叉形

式。引首章宜小於壓角章，避免出現頭重腳輕之弊。

印章與題款字體要相稱，注意印章的朱文和白文最好有所區分，兩方印章鈐在一起，或上朱下白，或上白下朱。楷書多用朱文印，印面要正，印文應該相類而施，最好用較工穩的漢印風格，單刀直入的急就章和粗率簡便的印風，與楷書正文不能達成和諧一致。

書法作品中印章和題款的關係，是歷代書法家經歷幾百年探索總結的學問，我們在此介紹的一點關於楷書創作中的注意事項，不過是聊備一格、管中窺豹而已。與此相關的更多知識和要求還應該求諸于專家和研究者的著作。

三 經典楷書作品章法舉例

一 縱有行橫有列

1. 歐陽詢《九成宮醴泉銘》

《九成宮醴泉銘》是奉唐太宗之命書碑立傳，故可以推斷歐陽詢書寫時畢恭畢敬，循規蹈矩，絲毫沒有懈怠。《九成宮醴泉銘》屬於縱有行橫有列的章法（圖 5.1-4）。通篇整飭劃一，精神十足，極見功力和誠意。章法成行成列，輔之以一寸見方的陰刻界格，井然有序，規正肅穆。細細觀之，每個字長短大小，欹斜不一，變化明顯，字與字之間的距離與行與行之間的距離基本相等，均在 1.5 至 2 釐米

之間，留出的邊白寬綽疏朗。其中最大的字「鑿」高達 3.2 釐米，最小的字小到 1.5 釐米。洋洋灑灑千餘字，因字立形，隨形而變，正、斜、扁、長形態各呈異彩，嚴謹中充滿著靈動的筆意，規矩裡煥發出獨特的光彩。

2. 顏真卿《多寶感應塔碑》

顏真卿《多寶塔感應碑》中筆劃繁多之字與筆劃簡少之字外形大小基本一致，字距和行距都很小，章法字緊行密，所以顯得整齊茂密（圖 5.1-5）。但是，如果像歐陽詢《九成宮醴泉銘》那樣分佈疏朗，字距、行距都很大的章法佈局，就完全不是顏書的意味了。

也正因為與歐陽詢《九成宮醴泉銘》的章法有明顯不同，才呈現出鮮明的顏體楷書整體風貌。《九成宮醴泉銘》儘管單字大小不一，但是因為字距、行距很疏朗，所以整體上感覺不到太大的差異，似乎很勻稱。這是在楷書創作中應該予以留心之處。這種清秀疏朗的章法安排，表明初唐楷書與隋代碑版一脈相承的關係，與中唐顏真卿那種字距、行距緊密的章法有著迴然不同的視覺效果。如果將《九成宮醴泉銘》字距、行距比較疏朗的章法按照顏真卿《多寶塔感應碑》字距、行距緊密的章法重新排列一下，同時不改變每個字形的大小，那麼我們就會產生不倫不類的感覺，似乎不像歐陽詢的書法了。試比較原碑章法（圖 5.1-6）和改變後的章法示例（圖 5.1-7），孰是孰非則一目了然。

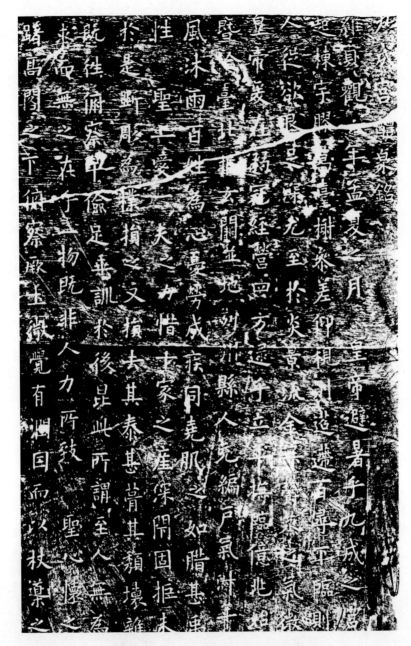

圖 5.1-4 《九成宮醴泉銘》拓片局部

266 楷書研究・下冊

大唐西京千福寺多寶佛塔感應碑文

妙法蓮華諸佛之秘藏也多寶佛塔證經

佛覺而有娠是生龍象之徵無取熊羆之

擔出家禮藏探經法華在手宿命潛悟如

而可息尔後因靜夜持誦至多寶塔品身

六年擔建兹塔既而許王瓘及居士趙崇

發源龍興流注千福清澄泛灧中有方舟

泛表於慈航塔現兆於有成燈明示於無

万用壯禪師每夜於築階所懇志誦經勵

夢七月十三日勅內侍趙思侃求

圖 5.1-5 《多寶塔感應碑》局部

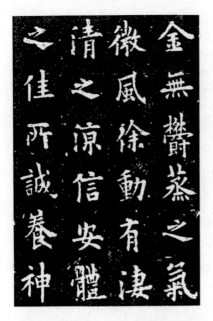

圖 5.1-6　原碑章法《九成宮醴泉銘》　　圖 5.1-7　按顏體章法排列的《九成宮醴泉銘》

二 縱有行橫無列

蘇軾《前赤壁賦》（圖 5.1-8），紙本，行楷書，現藏臺北故宮博物院。筆劃豐厚，濃麗反樸，豪勢未泯。結構自在，或左密而右

圖 5.1-8　蘇軾《前赤壁賦》

疏，或右密而左疏。各部借讓與筆劃肥瘦相結合，每見新意，淳厚自逸，風姿天然。如果說歐陽詢楷書章法是規矩整飭的話，那麼蘇軾楷書章法則是自由鬆散的，類似行書章法，屬於縱有行橫無列的章法佈局。

第二節 ○─────────

楷書的品式

　　書法作品的品式，也稱作「形式」、「幅式」、「款式」，楷書的品式和其他書體的品式一樣，通常採用直式（豎式）、橫式、複式、方式、圓式等形狀。

一　直式（豎式）

一 中堂

　　中堂，也稱「全幅」，指整張宣紙的作品，是以懸掛在中式房屋的廳堂正中而得名。中堂只能獨幅懸掛，或兩側常配掛有一副對聯為襯。根據篇幅大小可分為大中堂和小中堂，也根據橫豎方向分為橫式和豎式。從古至今，豎長橫短的中堂比較多見。其長寬比例一般為二比一、三比二、五比三等，大中堂多用四尺、五尺、六尺甚至八尺宣紙書寫。小中堂一般尺幅較小，多為三尺宣紙以下，如四尺三開、五尺三開等，形制比例與大中堂基本相同，但是長度不及條幅，面積不如中堂，幅面又比冊頁大。中堂的形制因有中正端莊的廟堂之氣，明

清時代在宮廷和豪門大宅中盛行。現在家居層高一般不超過 2.7 米，因此比較適合懸掛小中堂作品。

　　清錢灃書《王應麟困學紀聞句》（圖 5.2-1），屬於大中堂形式，豎幅行列等距式章法，字距行距較密，有顏真卿書風。全篇 8 行，83 字，陣容整齊嚴肅，體勢寬博大氣，落款只有一個字，加上印章，獨具個性。

二 條幅

　　條幅，也稱「直幅」、「條山」、「掛軸」，指的是長方形豎幅書畫作品形式。整張宣紙直裁成二豎用都叫條幅，長寬比例多為四比一以上，一般比中堂窄，又比中堂長。條幅形制因其豎長，上下伸展，書寫時容易貫氣舒暢。小字同時也可以分成若干段書寫，在書法

圖 5.2-1 錢灃《王應麟困學紀聞句》

圖 5.2-2 鄧石如警語楷書條幅

創作中被廣泛應用。條幅對作者把握整幅作品分行能力要求比較高，對最後一行的處理又尤顯作者的功力，特別適合在現代展廳陳列。

清鄧石如楷書條幅（圖 5.2-2），屬於行列等距式章法，但採用隸書章法，字距小於行距。4 行 28 字，最後一行空 4 字格作為落款處，兩行落款上下錯落，印章鈐在右下角空白處，佈局合理、工穩。

明王鐸楷書條幅《米芾天馬賦跋》（圖 5.2-3），屬於有行無列式章法，以行書筆意寫楷書，字形大小參差，字距錯落，雖不整齊，但是行距卻始終能夠控制住通篇的章法不亂。看似天馬行空，無所拘束，實則有一條無形的線把握著不出其局，這種沉著從容、駕輕就熟的能力，的確非名家高手不能為。

二　橫式

橫式作品的框架與直式相反，應該盡可能地拓寬字內空間，特別是寫匾額，要充分考慮書體的筆勢，構成開闊雄渾的氣勢。

▅ 橫幅

橫幅指的是長方形橫向書畫作品形式，又稱「橫批」，書寫字數因多少不等而章法各異。長寬比例多為二比一，也有三比一或四比一，但是最長也不超過四比一。如果更長的比例就不好懸掛，那也就不叫橫幅而成為長卷了。

丙戌春過北海齋觀米海嶽天馬賦矯矯沉雄變化于獻之柳虞自
為伸縮觀之不忍去噫兵燹之餘一時文獻凋剝乃董存此卷光怪陸
離不滅沒於瓦礫物之遭縣寨遇亨可勝歎耶北海孫公雅嗜古博
通海岳何不幸嘉書經戎行何幸出之象猗歟輪奐之君子之堂逢北海
為奧代何已也天下事盛衰顯晦豈不有數存焉其間乎哉予不意今年
復見北海又復觀海岳及諸家字畫疇謂于顛沛後非幸歟　孟津王鐸

圖 5.2-3 王鐸《米芾天馬賦跋》

橫幅的形制左右伸展，上下也不占太高的空間，既有橫向推移的擴伸感，又有縱向的行氣，特別適合在現代廳堂和居室懸掛。孫中山楷書「天下為公」（圖 5.2-4），上款「儷葛先生屬」，下款「孫文」，首尾呼應。

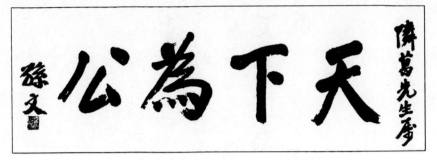

<div align="center">圖 5.2-4　孫中山楷書「天下為公」</div>

二 橫匾

　　橫幅還有一種形制叫做「匾額」，也叫「橫額」。通常區分是橫為匾，豎為額。匾額經常懸掛在樓堂館所、亭台園榭、廊院殿閣、居室齋軒。既有裝飾美化作用，又具感悟啟迪、教化風俗之功效。匾額有的是直接裝裱，有的經過鐫刻製作而成。

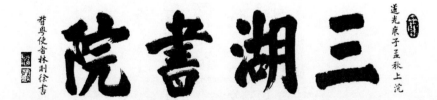

<div align="center">圖 5.2-5　林則徐楷書「三湖書院」</div>

　　清林則徐楷書「三湖書院」（圖 5.2-5），匾長 270 釐米，寬 62

釐米，字徑約 43 釐米。上款「道光庚子孟秋上浣」，下款「督粵使者林則徐書」。

圖 5.2-6 《妙法蓮華經卷》

🔢 手卷

手卷，又稱「長卷」、「圖卷」，把握在手中便於展玩、欣賞、收藏的作品幅式。按照中國書畫裝裱樣式，手卷右端為卷首，左端為卷尾。自右至左，分為天頭、引首、前隔水、畫心、後隔水、題跋、拖尾等部分。一般寬度約在一尺左右，長則數尺乃至丈許。手卷是一種獨特的只能卷舒不能懸掛的裝裱形式，平時折疊成冊或卷成圓筒收藏。現在也有寬度不長，但是長度卻在十幾米甚至幾十米以上的長卷。手卷既可以從頭至尾書寫一種書體，也可以不同書體按照不同段落書寫不同內容，一段一個面目，異彩紛呈。

唐代翟遷小楷《妙法蓮華經卷第三》（圖 5.2-6），上海博物館藏，是寫經類頂級之作，經卷以烏絲格為界，結體方正樸質，筆法清勁剛健，近乎歐陽詢，是初唐經由虞、褚、歐、薛楷書法度確立之後的作品。該篇所書《妙法蓮華經》又名《法華經》，是印度大乘佛教主要經典之一，在唐代諸經卷中，書寫此經的占了絕大部分。

🔢 冊頁

小幅書畫作品一般稱之為「頁」，把它們裝裱成對折硬片，加以封面（或用木板，或用包錦的硬紙板）成為書冊的形式，就稱之為「冊」，或叫「冊頁」。冊頁先有折式，然後變成單頁。紈扇、摺扇上的書畫，拆下來揭裱組裝成冊的也可以歸於冊頁之中。還有以同樣尺寸四至十頁以上為一組的書畫小頁聯裝成冊的，也有將書法作品連文書寫再聯裝成冊的。

冊頁的形制一般比較小，幅面各異。多為小幅長方形、扁方形、正方形、圓形、橢圓形以及扇形，不拘一格，構思巧妙。分成單片冊頁、單片套裝、連續折疊等種類。有的是先書寫再裝裱成冊頁，也有先裝裱成冊頁再書寫的。

如，清劉墉楷書冊頁《記蘭亭》（圖5.2-7）。

記蘭亭

庚戌十一月觀商卿陳伯恭先生崇本而藏八
潤九惰五字損肥耑孫退谷跋謂无人而藏
舉高江村跋謂此是定武舊本宲高宗摹
從此摹出者非宋時所刻奉也單溪翁
此以為元陳直齋本 又一本非定武有
吳說朱敦儒跋 又高江村所得錫山
秦鉽藏本十九種一有秋雪齋圖書印朱
印一米模褚臨本一後刻雙訖半璽一前

圖 5.2-7 劉墉楷書《記蘭亭》

三 複式

一 對聯

楹聯又稱「對聯」、「楹貼」，俗稱「對子」，由在右方的上聯（出句）和在左方的下聯（對句）組成。用楷書寫楹聯，最基本的要求是：字字相對，位置相襯，字數相等，筆劃粗細輕重、結構敧正伸縮、字形大小要做到勻稱和諧而又具變化，至少每個字不能錯位或者忽高忽低而影響上下聯的統一協調。

楹聯的格式基本分為：單行對等式、龍門對、琴對等。

最常見的是單行對等式，從上到下一行寫到底，字數從四五個到十幾個的對聯多採用此形式。

龍門對的形式像兩扇門。主要是用於寫字數在十幾個以上，甚至幾百個字的長聯，一行寫不完，分成幾行完成。要寫成雙行、三行或多行對向，必須是上聯自右至左，下聯自左至右，使之對稱。上下聯的最後一行一定不能寫滿，要留出至少幾個字的空白，既作為題款位置，又有適當的調劑空間。

琴對屬於單行對等式的另一種，只不過單行對等式的上下聯題款寫在左右兩邊，而琴對的題款寫在上下聯的下端，形狀類似豎立著的古琴，故稱之為「琴對」。

翼字對形同條幅，左右兩部分相同，形同「翼」字。主要書寫字數比較多的對聯，而且都是從右至左書寫。不同的是右為上聯，尾行末題上款，左為下聯，尾行末題下款。

楹聯這種雖然一分為二，但是成雙不單的書法裝飾樣式，使得楹聯上題款也不同于其他書法樣式。常見的楹聯題款格式有：

1. 單款形式（上聯不題，只題下聯）：題窮款（即姓名）；題時間、姓名及字型大小。

2. 雙款形式（上下聯均題）：

(1) 在上聯右側題上款，如正文出處、受贈人姓名，如「王維句××先生雅正」、「××兄正字」等，在下聯左側題下款，如時間、書寫者姓名等，如「壬辰年夏月××書」。也可以上款注明時間，下

款書寫姓名。或者上款注明正文出處、緣由、目的等說明要素，下款
書寫姓名。

(2) 上款在上聯右側題寫，如「書為」、「敬題」、「句奉」、
「書贈」等，在上聯左側題寫受贈人姓名等要素，如「××先生清
正」、「××兄是正」、「××女史法鑒」等敬語。在下聯左側題下
款，如時間、書寫者姓名等。

(3) 上聯從右側開始題寫補充性說明文字，如正文詩句的全文，
一直寫下去，再從下聯左側繼續題寫並最後注明時間、姓名等下款內
容。如果引文很長，可以從上聯的右側開始題寫，寫完上聯左側後，
繼續將下聯的左右側寫滿。

三 條屏

兩幅以上呈偶數排列的條幅稱為「條屏」，如四條屏、六條屏、
八條屏等，條屏從形式到內容應該是一致的、相連的，而且每條屏行
數要相等，字形的大小也要基本一致，最後一條屏可以增減行數。一
般多書寫長篇詩文，以壯氣勢。

中國歷史上很早就有在廳堂裡設置屏風的習慣，既分割了空間，
形成隔斷，又起到了藝術裝飾的作用。

整組條屏可以作為一個單位，表現一篇內容和主題。首末兩行要
留出標題和落款的位置。也可以每條屏書寫一個內容，成為一個獨立
的條幅作品，最後組合為條屏。可以按照條幅分別題款，也可以在最

後一屏上總署落款。還可以篆、隸、楷、行草四種不同的書體書寫不同內容組成四條屏，清人趙之謙就創作過類似的作品，但這種樣式創作難度比較高。

圖 5.2-8　趙之謙書四條屏

　　趙之謙楷書四條屏（圖 5.2-8），每條屏上寫 4 行，每行 14 字，字密行緊，但字距略大於行距。最後一條正文占兩行半，留出半行空白以透氣。落款字稍小於正文。

四　方式

斗方，顧名思義，如舊時盛器門口之方。古時一般把一尺見方的單幅書畫作品稱作斗方，一兩寸見方的冊頁也叫斗方，但幅面都不大。現在習慣把比例相等呈正方形的都稱為「斗方」，常見的有一尺半、兩尺、三尺邊長。既可以裝裱為立軸，也可以裝在鏡框裡懸掛。現代居室多採用後者，伴隨著現代展廳和居室空間的擴展以及人們審美需求的

圖 5.2-9 梁啟超楷書斗方

變化，斗方的尺度加大，一般多用四尺斗方，甚至還出現了六尺邊長的斗方作品。

梁啟超楷書斗方（圖 5.2-9），屬方幅行列等距式章法，字距行距較疏，有魏碑遺風。落款「啟超」小於正文，別有精妙之趣。

五　圓式

圓是弧線形成的封閉圖形。常見的圓形、半圓形、圓角方形、圓角長方形、葫蘆形、菱形、梯形、倒梯形等，都可以成為扇面。

一 團扇

團扇，也叫「紈扇」，紈是細絹，很細的絲織品。大約北宋末期到元以前，盛行在紈扇上作畫，最多的是圓形，其次是橢圓形。明清以後，團扇因為不如摺扇使用方便而銷聲匿跡了。現在使用團扇的人已經不多見，但是它仍然作為一種工藝品對我們的生活起著裝飾美化作用。

在圓形、橢圓形的團扇上寫楷書，可以採用矩形的章法，也可以隨形而書，採用圓形或橢圓形的章法（但是邊緣不能等齊），使它與邊緣線協調一致。總之，分行佈勢應該注意靈活生動、隨形變化。

1. 圓中取方

這種形式早在隋代的墓誌銘中就已經出現。如隋鄧州舍利塔下銘（圖 5.2-10）。鄧邦述所書楷書團扇（圖 5.2-11），即採取圓中取方，正文分兩部分書寫，中間留出一行空白。章法別具一格。

2. 環繞圓形書寫

隨著現代人們的審美取向不斷多元化，團扇的書寫形式也不斷出新。其中常見的是隨著團扇的圓形狀書寫，隨形佈勢，協調完美。還有借助不同顏色界格，增加變化美感。

二 摺扇

摺扇，又稱聚頭扇、折疊扇。明代成化年間，在扇上作書畫的形式逐漸為人們所喜愛，後又發展為在宣紙上印出扇面圖形，在上面作

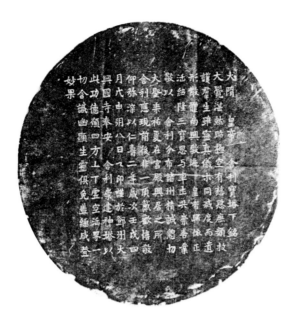

圖 5.2-10　鄧州舍利塔下銘

圖 5.2-11　鄧邦述楷書團扇

書畫，扇面書法由此而生。

摺扇有九方、十二方、十六方以至二十方以上的，分方越多則折痕損斷越厲害，而且，摺扇多用金箋或雲母箋製成，取其板硬，但是這兩種箋紙屬於不吸水又光滑的熟紙，吸墨留筆很困難。即使現在都採用生宣裱面，十幾道隆起的折痕也影響到書畫家筆墨技巧和情緒的發揮和變化。因此有些書畫家就專門在裁好或印好的扇形紙上進行創作後再進行裝裱。

摺扇的上弧線和下弧線幾乎是平行的，橫向寬度基本是縱向長度的兩倍，每一檔折痕都形成縱向性放射狀趨勢。根據這些特點，可以用長短行或間隔的方式書寫，字的重心始終向著扇的圓心。

摺扇的基本章法有：

1. 上實下虛式
書寫扇面視內容文字多少而定，完全服從整體美觀效果。四五字等少字數可以居中稍靠上，十餘字可以沿上弧線書寫，二十餘字可以安排每行兩字，從右至左，充分利用扇面上部或中上部書寫，下部不寫，留出空白，形成上實下虛、上黑下白的效果。

2. 長短參差式
文字較多時可以採取一行多、一行少隔行區別書寫，每行字數根據總字數而定，如首行七個字，第二行五個字，第三行七個字，第四行五個字，每兩行按此迴圈完成，為的是不至於上部寬鬆、下部擁擠。還可以採用七三式、六四式、五三式等等。如清陳元龍楷書扇面（圖 5.2-12）。又如馬敘倫小楷扇面《宋人詩》（圖 5.2-13）。

圖 5.2-12 陳元龍楷書扇面

圖 5.2-13 馬敘倫《宋人詩》扇面

3. 上寬下窄式

　　對於字數多的內容，也可以每行字數相等，字形大小一致。如清汪應銓楷書扇面（圖 5.2-14），雖然也是隔行書寫，但每行字數一致。這種格式比較少見，因為必然帶來上寬下窄、上疏下緊的效果，

沒有一點功力把握不好。

圖 5.2-14　汪應銓楷書扇面

4. 長寬分割式

把扇面分割成幾塊，每個部分書體不同，字形也大小不同。

由於扇面書法具有很高的欣賞和實用價值，很多書畫家都願意以此展示自己的情懷和書藝，並不拘泥於一定的程式，因此，也有不按上述形式而自取一格者，同樣很有形式感和藝術魅力。

書藝研究叢書 A0400004

楷書研究　下冊

編　　著	盧中南	
責任編輯	蔡雅如	
發 行 人	林慶彰	
總 經 理	梁錦興	
總 編 輯	張晏瑞	
編 輯 所	萬卷樓圖書股份有限公司	
排　　版	菩薩蠻數位文化有限公司	
印　　刷	博創印藝文化事業有限公司	
封面設計	菩薩蠻數位文化有限公司	

出　　版　昌明文化有限公司

桃園市龜山區中原街 32 號

電話　(02)23216565

發　　行　萬卷樓圖書股份有限公司

臺北市羅斯福路二段 41 號 6 樓之 3

電話　(02)23216565

傳真　(02)23218698

電郵　SERVICE@WANJUAN.COM.TW

大陸經銷

廈門外圖臺灣書店有限公司

　　電郵　JKB188@188.COM

ISBN 978-986-496-056-9

2020 年 8 月初版二刷

2017 年 7 月初版

定價：新臺幣 220 元

如何購買本書：

1. 劃撥購書，請透過以下郵政劃撥帳號：

　　帳號：15624015

　　戶名：萬卷樓圖書股份有限公司

2. 轉帳購書，請透過以下帳戶

　　合作金庫銀行　古亭分行

　　戶名：萬卷樓圖書股份有限公司

　　帳號：0877717092596

3. 網路購書，請透過萬卷樓網站

　　網址　WWW.WANJUAN.COM.TW

大量購書，請直接聯繫我們，將有專人為您

服務。客服：(02)23216565 分機 10

如有缺頁、破損或裝訂錯誤，請寄回更換

國家圖書館出版品預行編目資料

楷書研究 / 盧中南編著. -- 初版. -- 桃園市：
昌明文化出版 ; 臺北市 ： 萬卷樓發行,
2017.07

　冊 ；　公分. -- (書藝研究叢書)

ISBN 978-986-496-056-9(下冊 ： 平裝)

1.書法 2.楷書

942.17　　　　　　　　　　106012213